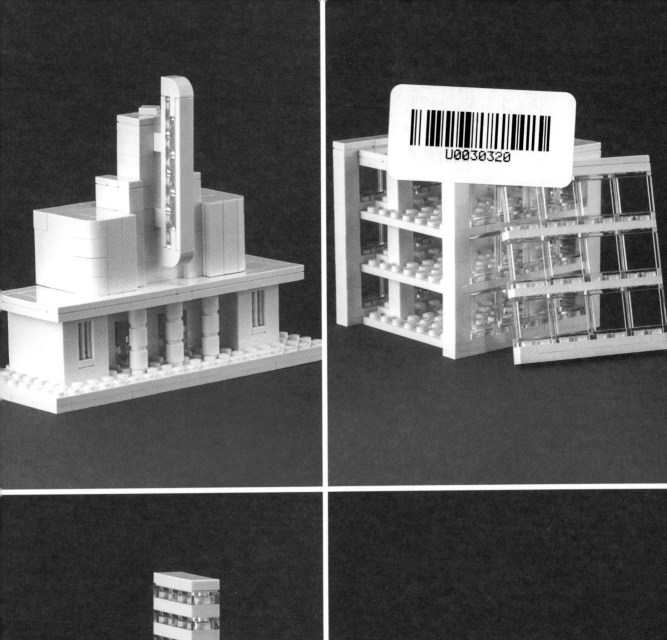

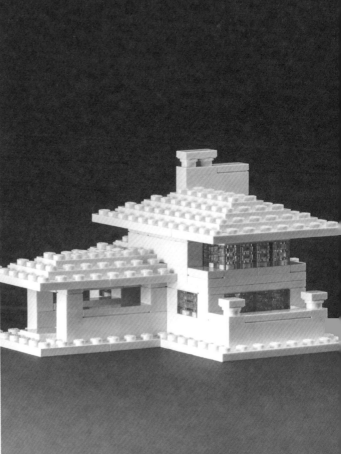

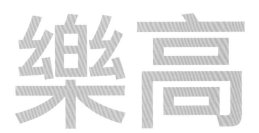

# The LEGO® Architect

by Tom Alphin
湯姆・艾爾芬 著

林育如 翻譯

# A BRIEF HISTORY OF ARCHITECTURE

# 建築簡史

本書中所探討的是現代時期（近五百年）最重要的代表性建築風格，主要聚焦於歐洲與北美普遍常見的西洋建築。話說回來，你還是可以看到亞洲建築如何對草原式（Prairie）與後現代式（Postmodern）風格造成影響，以及埃及與中美洲建築如何作用於裝飾藝術風格上。

對於早期建築史我們所知極為有限，因為早期的家屋大多以容易腐敗的自然素材如木材、皮革、泥土等打造，遺跡難以留存。然而我們確實可以透過諸如北蘇格蘭矗立五千年的石頭屋、巨石陣（Stonehenge）、梅薩維德（Mesa Verde）的崖壁住所、以及埃及雄偉的金字塔等遺址，略窺早期建築史的發展。

埃及人最早於建築中採用圓柱，但更為大眾所熟悉的，是希臘人於神廟建築上使用的長排細圓柱，如知名的雅典帕德嫩神廟（Parthenon）（公元前四百三十八年）。羅馬人延續希臘建築整潔、古典的樣式，同時將建築與工程的境界再往前推進了一大步。他們看出圓拱形在結構上所展現的潛能，並將它應用在包括從溝渠、橋樑、到競技場（Coliseum，公元八十年）等所有建築上。羅馬人也是懂得善用水泥的先驅者，最知名的建築就是萬神殿（Pantheon）的穹頂，它建造於公元一二六年，至今仍然是世界上最大的無鋼筋混凝土穹頂建築。

當時建築師發明了尖拱頂，或者說哥德式的（Gothic）拱頂，以創造出由石頭與玻璃打造而成的明亮空間時，下一個建築樣式上的重大變革於焉誕生。在這段時期，大教堂高聳的窗戶上鑲滿了鮮豔的彩色玻璃，為教堂引進了更多的光線。飛扶壁（flying buttress）讓建築師得以建造更雄偉的教堂，因為飛扶壁的設計可以支撐牆面，讓它們不至於被巨大的拱形結構壓倒，就如同我們在極具代表性的巴黎聖母院大教堂（Cathédrale Notre-Dame de Paris，公元一一六三年至一三四五年）所看到的一樣。哥德式建築衰微後演進出裝飾性風格，例如華麗繁複的巴洛克（Baroque）風格與講究細節的洛可可（Rococo）風格便在新古典時期引領風騷。

我們的書就從這裡開始。建築風格在新素材、新技術、與社會壓力的影響下快速發展，我們也將隨之一探究竟。我們將會看到新古典主義建築師們如何從過去找到靈感；遼闊的草原如何影響草原式建築風格；裝飾藝術風格如何反映了富裕浮華的那段時期；新素材與科技如何讓現代主義風格得以實現；經濟壓力如何導致現代主義演變為粗獷主義（Brutalism）；對於枯燥極簡設計的蔑視如何促成後現代主義（Postmodernism）的興起；而電腦模型技術又如何開啟了高科技創意設計的年代。

巴黎聖母院大教堂（Cathédrale Notre-Dame de Paris）
法國巴黎，一三四五年
樂高模型製作：艾莉絲‧芬區（Alice Finch）

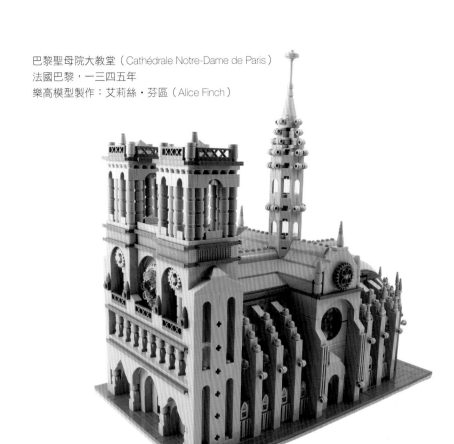

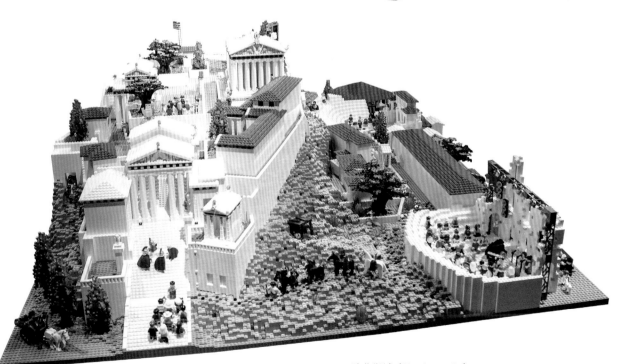

雅典衛城（The Acropolis）
希臘雅典，公元前四百三十八年
樂高模型製作：萊恩‧麥克諾特（Ryan McNaught）

# NEOCLASSICAL
## 新古典主義風格

新古典主義建築出現於人們對於古希臘與羅馬的視覺藝術、設計、與文學再次產生興趣的時期。此風格強調對稱與簡樸。許多新古典主義風格建築都具備了高聳圓柱上覆蓋三角形的山形牆、以及巨大拱形圓頂的特色，近似於古羅馬時期的萬神殿。

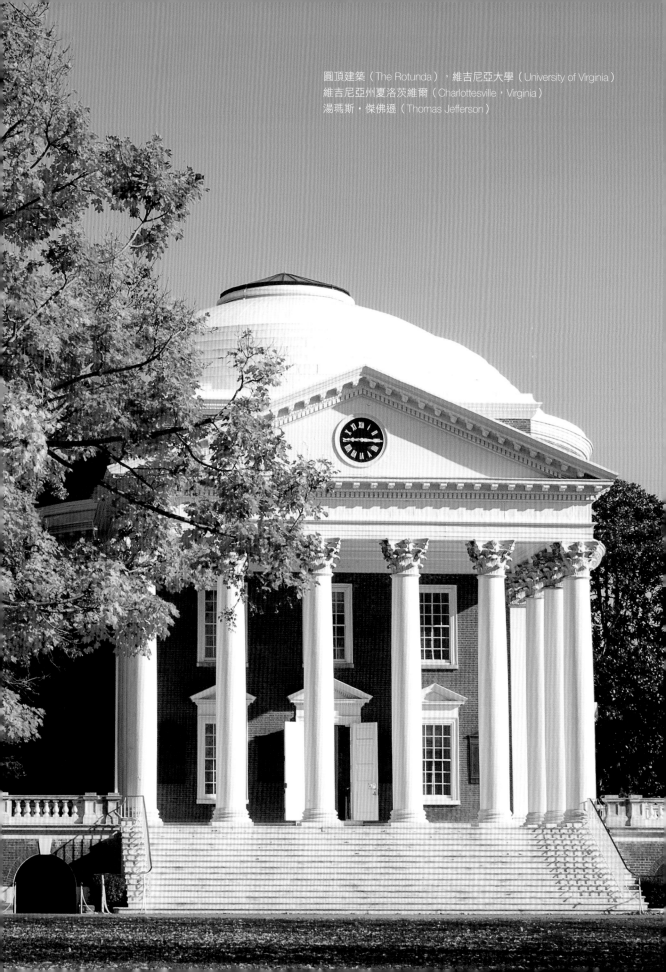

圓頂建築（The Rotunda），維吉尼亞大學（University of Virginia）
維吉尼亞州夏洛茨維爾（Charlottesville，Virginia）
湯瑪斯・傑佛遜（Thomas Jefferson）

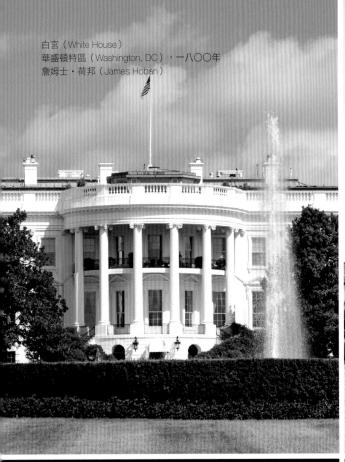

白宮（White House）
華盛頓特區（Washington, DC），一八〇〇年
詹姆士・荷邦（James Hoban）

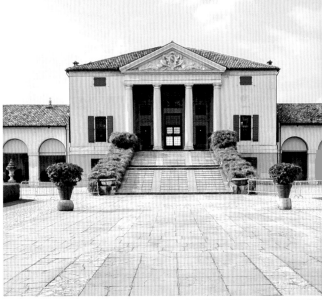

艾默別墅（Villa Emo）
義大利維德拉戈自治市凡佐羅（Fanzolop di Vedelago, Italy），一五六五年
安德烈・帕拉迪歐（Andrea Palladio）

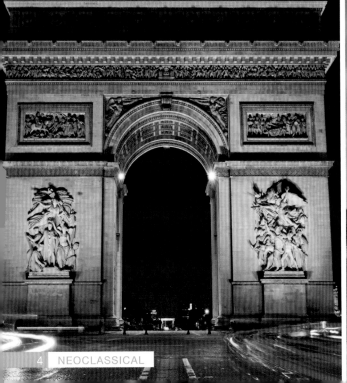

凱旋門（Arc de Triomphe）
法國巴黎（Paris, France），一八三六年
容・夏格昂（Jean Chalgrin）與路易斯一埃謝恩・耶希蓋爾・德・
圖希（Louis-Étienne Héricart de Thury）

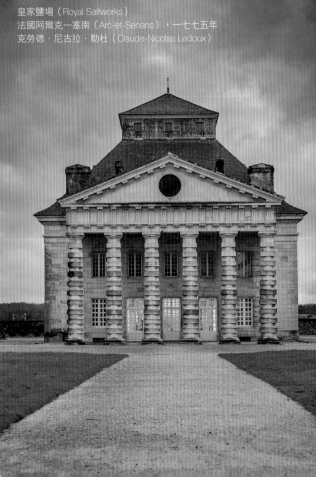

皇家鹽場（Royal Saltworks）
法國阿爾克一塞南（Arc-et-Senans），一七七五年
克勞德・尼古拉・勒杜（Claude-Nicolas Ledoux）

義大利建築師安德烈‧帕拉迪歐（Andrea Palladio）的作品為十八世紀中期主流的新古典主義運動所服膺，他在一五七○年完成的作品《建築四書》（I Quattro Libri dell'Architettura，The Four Books of Architecture）中整理記錄了古希臘羅馬建築的主要特色。帕拉迪歐依據古建築進行逆向設計（reverse-engineered designs），並針對圓柱、山形牆、與其它古典樣式正確的尺寸與位置制定了詳細的指南。嚴謹遵守這些原則的新古典主義建築則被稱之為「帕拉迪歐式（Palladian）建築」。

同一時期大多數的歐洲建築師正追求著裝飾愈來愈繁複的巴洛克與洛可可風格，帕拉迪歐對於古典建築一絲不苟的詮釋可謂超越了他的時代。雖然巴洛克建築也約略參考了古典的樣式與要素，但它們往往在外觀上強調誇張的立面，對於立柱的使用毫無節制，而在建築內部則以複雜的石膏雕刻與壁畫進行大量的裝飾。直到一七○○年代有幾本譴責巴洛克風格過於墮落的書籍出版，巴洛克風格才面臨嚴格的批評。科倫‧坎貝爾（Colen Campbell）在他一七一五年的著作《不列顛的維特魯威》（Vitruvius Britannicus）當中對當時巴洛克風格的代表性建築師提出質疑，他寫道：「波羅米尼的設計……部件缺乏比例……過度的裝飾優雅盡失，整體毫無對稱可言……怎麼會如此粗俗浮誇呢？」

## 素材

新古典主義風格建築的主要素材為雕刻石塊，使用於牆壁與立柱上。屋頂的素材有很多種，大致包括有木瓦、陶瓦、或金屬等。

新古典主義風格的住家通常是以成本較低的素材所建造而成，例如磚塊。有時候會在磚塊上粉刷灰泥，並且塗上中性的色彩。

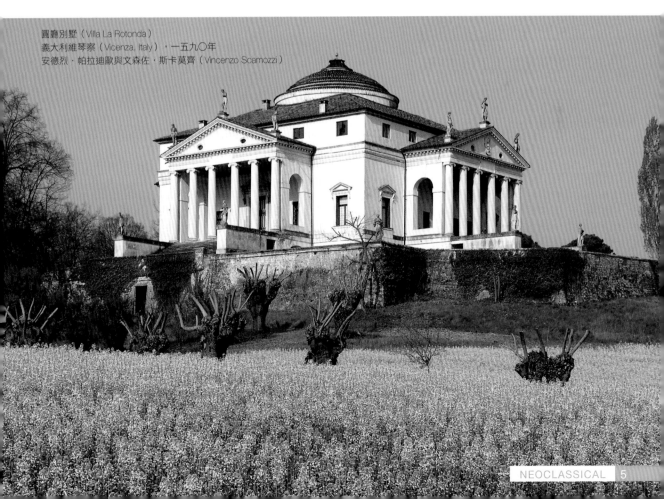

圓廳別墅（Villa La Rotonda）
義大利維琴察（Vicenza, Italy），一五九○年
安德烈‧帕拉迪歐與文森佐‧斯卡莫齊（Vincenzo Scamozzi）

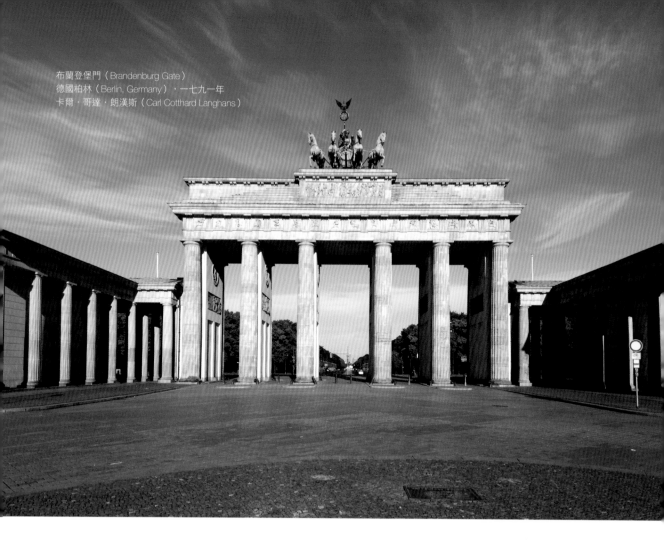

布蘭登堡門（Brandenburg Gate）
德國柏林（Berlin, Germany），一七九一年
卡爾・哥達・朗漢斯（Carl Cotthard Langhans）

## 樂高積木

圓形（round bricks）
或桿形（bars）積木可
以作為立柱，依你的
模型比例大小而定。

拱形（arches）積木可
以用於模仿羅馬傳統樣
式的設計。

斜邊（slopes）積木可
用於陡峭的屋頂結構。

半球形（hemispheres）
與其它弧形零件可用
於穹頂結構。

到了一七五〇年，一群新世代的建築師與金主們受到這些新出版的書籍、以及他們遊歷古建築與遺跡的體驗影響，開始回歸古典風格。當時，受過良好教育的年輕人在歐洲「壯遊」是相當普遍的風氣，他們也因而見識了許多偉大的古羅馬建築。

對於古典風格的喜好讓整個歐洲掀起了一股興建雄偉市政建築的風潮，其規模與社會意義都足與中古時期的哥德式大教堂相匹敵。法國建築師克勞德・尼古拉・勒杜（Claude-Nicolas Ledoux）是新古典主義風格的擁護者中最具代表性的人物，他所設計的「皇家鹽場（Royal Saltworks，一七七五年）」以獨特的粗石砌柱（rusticated columns）與古典的比例為其主要特色。

新古典主義風格建築也橫跨大西洋來到了美國。羅馬共和遺風所影響的不僅僅是這個新民主國家的政府，還有它的建築語言。開國元老湯瑪斯・傑佛遜（Thomas Jefferson）在建築方面的興趣與對於帕拉迪歐的崇拜，完

全展現在他為維吉尼亞大學所設計的「圓頂建築（Rotunda）」（一八二六年）上。在傑佛遜的支持下，新古典主義風格成為美國聯邦政府建築普遍採用的樣式，例如「美國國會大廈（United States Capitol Building，一七九三年）」、「白宮（White House，一八〇〇年）」、以及許多其它位於華盛頓特區的紀念堂建築。新古典主義風格至今仍然被廣泛使用於世界各地的紀念堂、政府建築、與大學建築上。

## 以樂高積木呈現新古典主義風格

樂高積木與新古典主義設計十分相合，因為新古典主義風格通常是四四方方、講求對稱，而組成的設計要素也很容易在樂高積木的基本零件中找到。這種風格以極少的裝飾為其特色，與先前的巴洛克時期相比尤為明顯，這表示你不需要自行創造太多的小細節。其中最大的挑戰往往是在大型的穹頂、與山形牆的斜角輪廓線上，但本章將會針對這兩個部份的組裝方式加以說明。

### 樂高積木顏色

- 白色
- 淺藍灰色
- 深藍灰色
- 米色
- 深米色
- 透明色

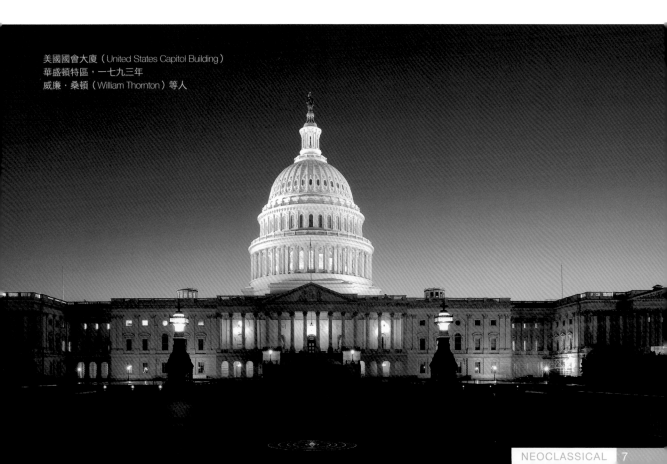

美國國會大廈（United States Capitol Building）
華盛頓特區，一七九三年
威廉・桑頓（William Thornton）等人

# NEOCLASSICAL
# LEGO MODELS
# 新古典主義風格樂高模型

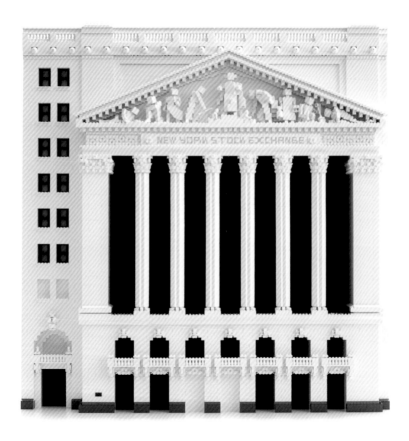

紐約證券交易所（New York Stock Exchange）
紐約州紐約市，一九○三年，喬治 B. 坡斯特（George B. Post）
樂高模型製作：尚恩・肯尼（Sean Kenney）

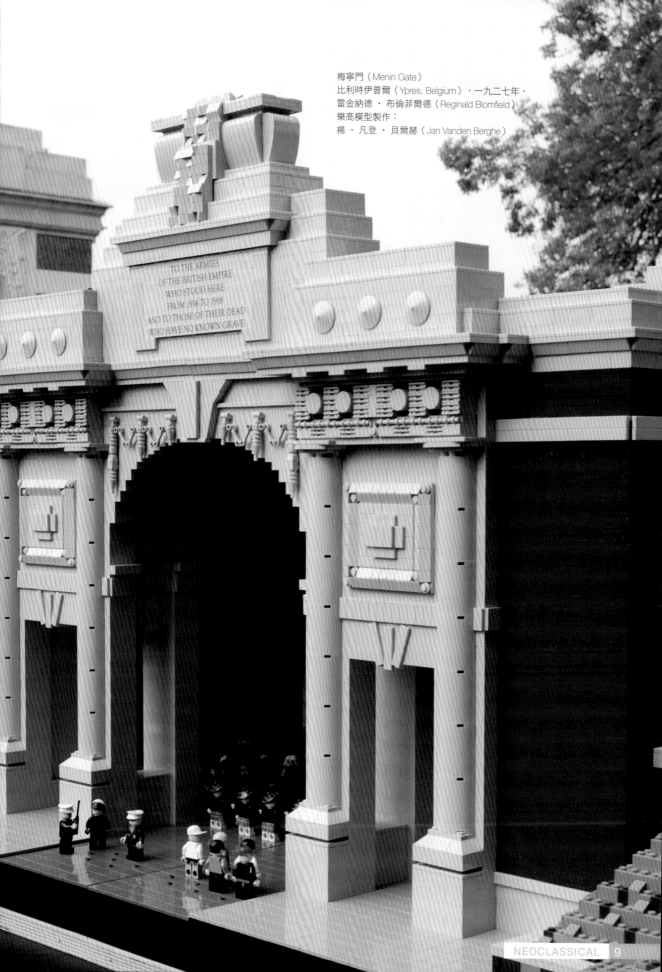

梅寧門（Menin Gate）
比利時伊普爾（Ypres, Belgium），一九二七年，
雷金納德 · 布倫菲爾德（Reginald Blomfield）
樂高模型製作：
楊 · 凡登 · 貝爾赫（Jan Vanden Berghe）

TO THE ARMIES
OF THE BRITISH EMPIRE
WHO STOOD HERE
FROM 1914 TO 1918
AND TO THOSE OF THEIR DEAD
WHO HAVE NO KNOWN GRAVE

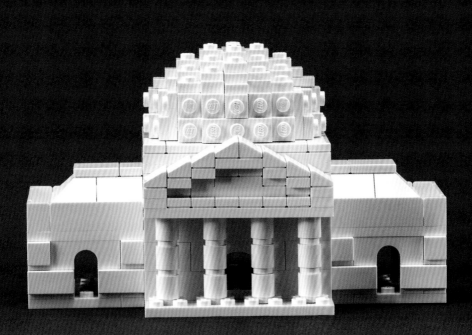

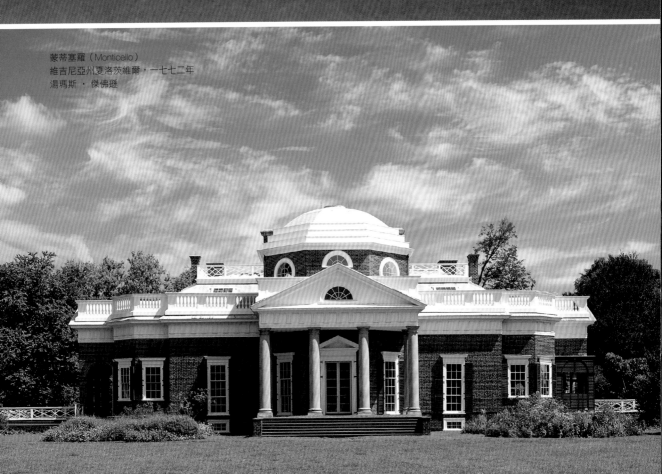

蒙蒂塞羅（Monticello）
維吉尼亞州夏洛茨維爾，一七七二年
湯瑪斯・傑佛遜

# DOMED BUILDING
## 穹頂建築

這個模型涵蓋了許多新古典主義風格建築的代表性要素，包括一個顯眼的穹頂。

模型的整體外觀大致近似於湯瑪斯・傑佛遜為「蒙蒂塞羅」所作的設計。這個設計可以稱之為「帕拉迪歐風格」，因為它嚴守對稱的原則，也具備有立柱與山形牆。

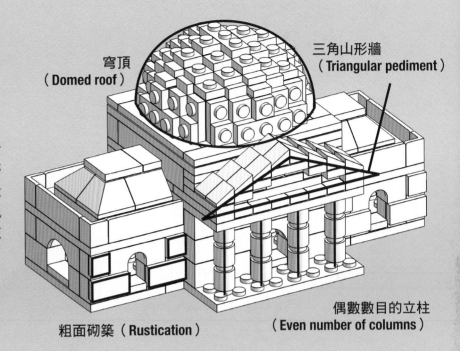

穹頂
（Domed roof）

三角山形牆
（Triangular pediment）

偶數數目的立柱
（Even number of columns）

粗面砌築（Rustication）

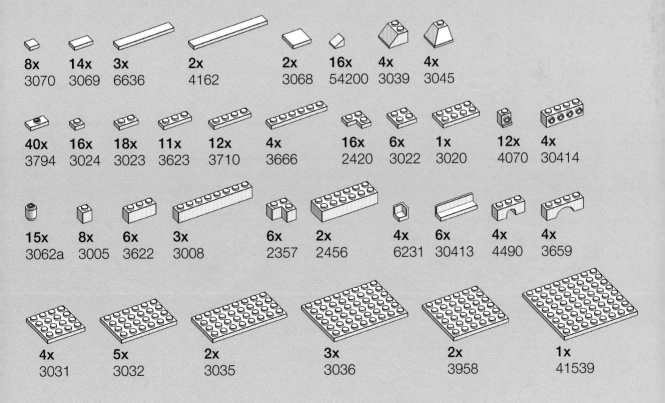

| 8x | 14x | 3x | 2x | 2x | 16x | 4x | 4x |
|---|---|---|---|---|---|---|---|
| 3070 | 3069 | 6636 | 4162 | 3068 | 54200 | 3039 | 3045 |

| 40x | 16x | 18x | 11x | 12x | 4x | 16x | 6x | 1x | 12x | 4x |
|---|---|---|---|---|---|---|---|---|---|---|
| 3794 | 3024 | 3023 | 3623 | 3710 | 3666 | 2420 | 3022 | 3020 | 4070 | 30414 |

| 15x | 8x | 6x | 3x | 6x | 2x | 4x | 6x | 4x | 4x |
|---|---|---|---|---|---|---|---|---|---|
| 3062a | 3005 | 3622 | 3008 | 2357 | 2456 | 6231 | 30413 | 4490 | 3659 |

| 4x | 5x | 2x | 3x | 2x | 1x |
|---|---|---|---|---|---|
| 3031 | 3032 | 3035 | 3036 | 3958 | 41539 |

**9**

**10**

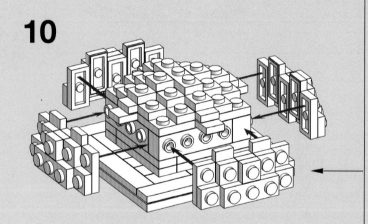

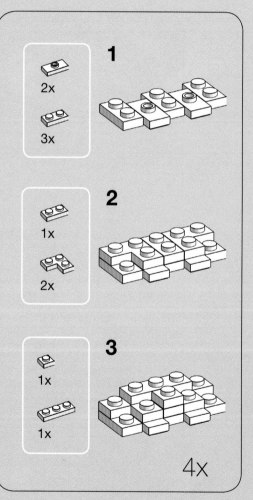

1

2

3

4x

**11**

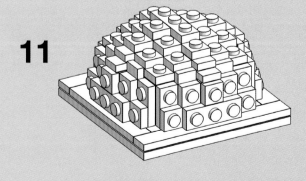

1x          1x

1x          1x

## 12

## 13

6x     2x        1x

2x     2x     1x

## 14

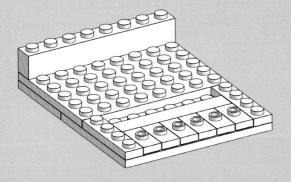

## 15

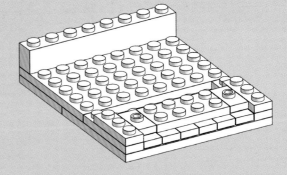

**23**

8x    4x

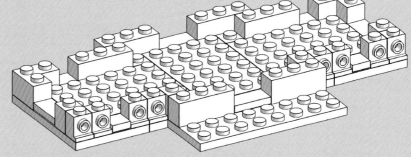

**24**

4x    4x

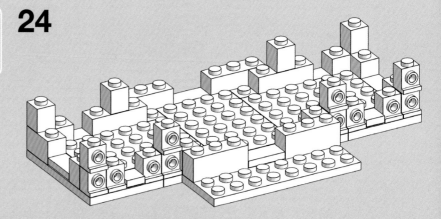

**25**

4x      4x      4x

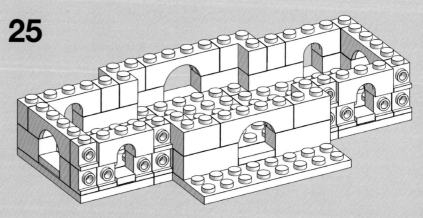

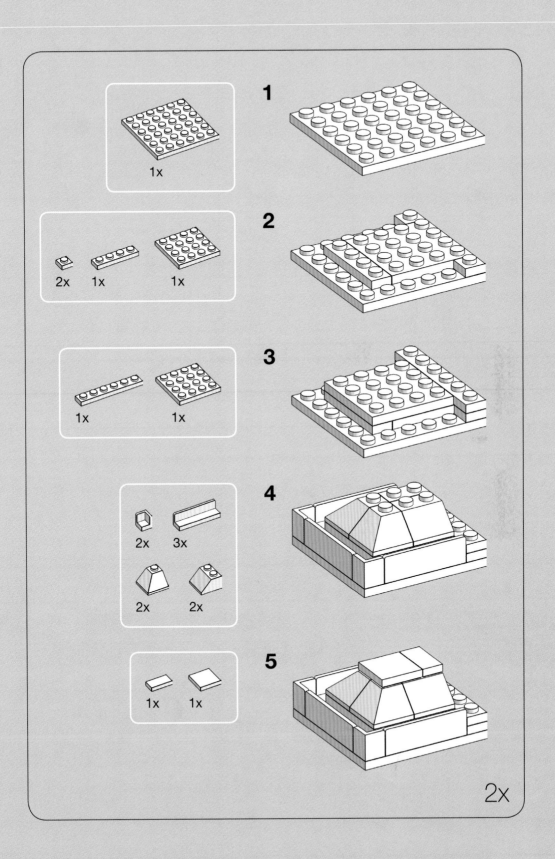

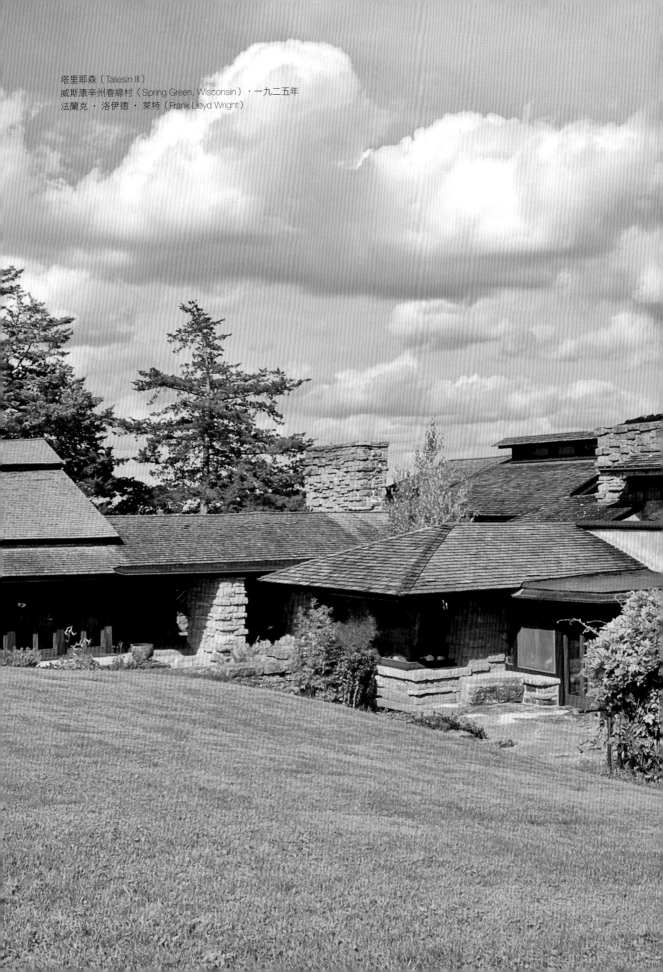

塔里耶森（Taliesin III）
威斯康辛州春綠村（Spring Green, Wisconsin），一九二五年
法蘭克‧洛伊德‧萊特（Frank Lloyd Wright）

# PRAIRIE
## 草原式風格

在一望無際的美國西部風光啟發之下，新的
建築風格強調水平線、開放式的格局、以及
與大自然的連結。新興的草原式風格首先由
芝加哥建築師法蘭克‧洛伊德‧萊特（Frank
Lloyd Wright）開創局面，但由於這種風格在
美國中西部與其它地區大受歡迎，許多建築
師也設計了類似風格的建築。

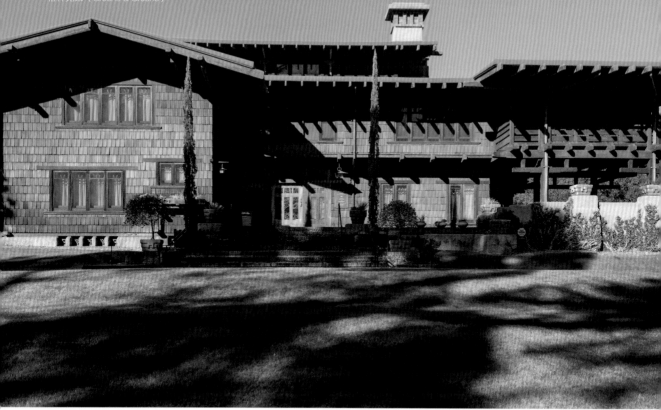

甘柏故居（Gamble House）
加州帕莎蒂納（Pasadena, California），一九〇八年
格林兄弟（Greene & Greene）

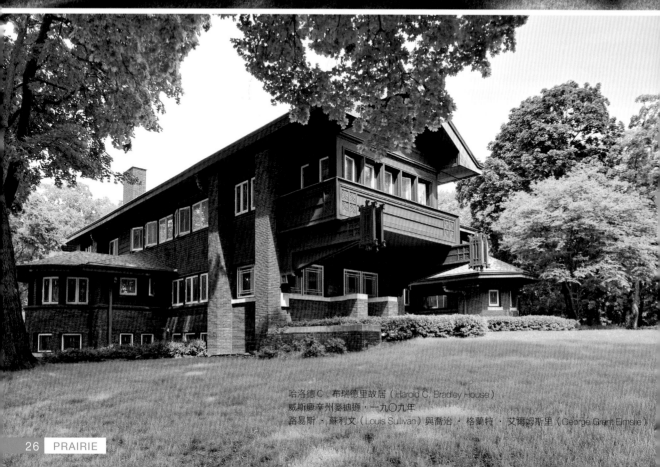

哈洛德C．布瑞德里故居（Harold C. Bradley House）
威斯康辛州麥迪遜，一九〇九年
路易斯・蘇利文（Louis Sullivan）與喬治・格蘭特・艾爾姆斯里（George Grant Elmslie）

路易斯·蘇利文（Louis Sullivan）所打造的辦公大樓是現代主義風格的早期先驅，而法蘭克·洛伊德·萊特的職業生涯就是從蘇利文的辦公室開始的。萊特在離開蘇利文的事務所後便轉往芝加哥郊區設計舒適的住宅，並創造出草原式風格。

「美術與工藝運動（Arts and Crafts Movement）」以反工業化為訴求、進而推崇利用自然素材打造的傳統手工建物，草原式風格便深受啟發。美術工藝風格（Arts and Crafts style）流行於一八九〇年代的英國，但在美國也可見其蹤跡一例如位在加州帕莎蒂納、精緻優雅的「甘柏故居（Gamble House）」。草原式風格也受到了傳統日式建築開放式格局的影響。

在萊特設計的草原式住宅中，「羅比之家（Robie House，一九〇九年）」是一棟長方形的大宅院，以精密的磚造結構與室內細節建築而成。相對之下，萊特在威斯康辛州為自己打造的私人寓所「塔里耶辛（Taliesin，一九一一年、一九二五年）」卻是由幾個鬆散連結的空間隨意組成的複合體，位處山丘頂上，居住者得以飽覽全景風光。萊特設計的住宅有一項獨特的設計要素，入口處不但隱密、且天花板很低，讓人有壓迫、甚至到要引發憂閉恐懼症的感覺；然而進入室內後，隨之展開的卻是極為寬闊的空間，歡迎著賓客的到來。

## 素材

草原式建築使用自然素材，例如木材、上色的灰泥（tinted stucco）、或磚塊。在預算有限的狀況下則會使用粗水泥或灰泥。經常可見帶有寬闊屋檐的緩坡屋頂。

草原式風格的另一項代表性要素是使用複雜的水晶玻璃（leaded-glass）窗。這在門扇上尤其常見，但有些住宅則為每扇窗戶都安裝了水晶玻璃。

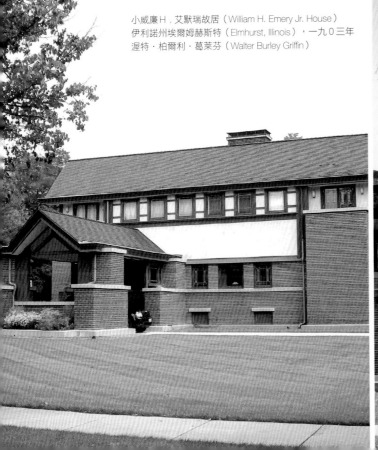

小威廉H.艾默瑞故居（William H. Emery Jr. House）
伊利諾州埃爾姆赫斯特（Elmhurst, Illinois），一九0三年
渥特·柏爾利·葛萊芬（Walter Burley Griffin）

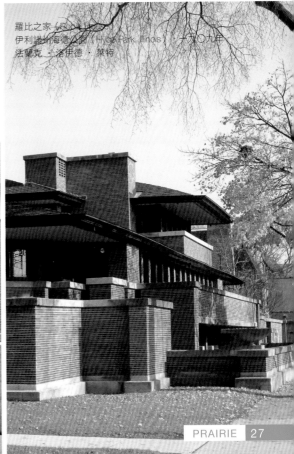

羅比之家（Robie House）
伊利諾州海德公園（Hyde Park, Illinois），一九〇九年
法蘭克·洛伊德·萊特

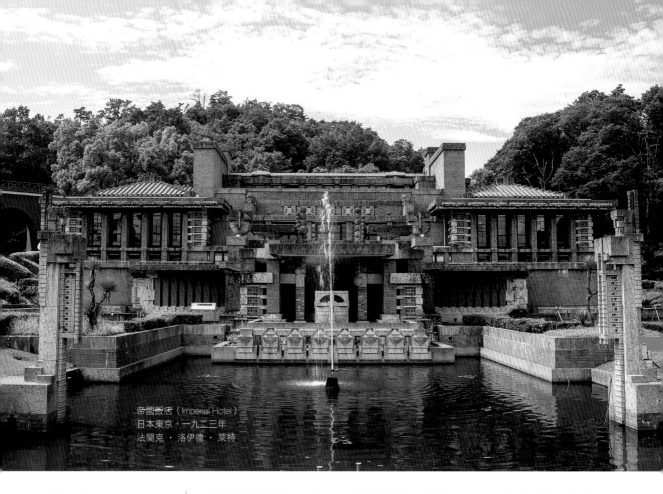

帝國飯店（Imperial Hotel）
日本東京・一九二三年
法蘭克・洛伊德・萊特

## 樂高積木

 1 × 2 的薄板（plate）讓你可以蓋出精細的磚牆。

 1 × 1 的透明薄板可以堆疊成帶有幾何花樣的水晶玻璃窗。

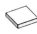 平滑板（tiles）讓你可以製作出平順的水平表面。

 樞栓零件（hinges）可以使用於斜屋頂的製作上。

萊特的同儕們各自將草原式風格帶往不同的方向，而他們的作品集合起來有時候會被稱之為「草原學派（Prairie School）」。路易斯・蘇利文與喬治・埃爾姆斯里所設計的住宅樣式較高、屋頂較陡斜，例如「哈洛德C.布雷德里故居（Harold C. Bradley House，一九〇九年）」。瓦特・柏爾利・葛瑞芬（Walter Burley Griffin）所設計的建築則有較明顯、裝飾性的線條，例如「小威廉H.艾默瑞故居（William H. Emery Jr. House，一九〇三年）」。葛瑞芬在萊特的辦公室遇見了他未來的太太瑪莉詠・瑪荷尼（Marion Mahony），她是位才華洋溢的製圖師，當時他們倆都在為萊特工作。這對夫妻終其餘生攜手打造了許多建築案。

萊特對於日式建築的著迷讓他贏得了一件極負聲望的委託案—在東京建造全新的「帝國飯店（Imperial Hotel，一九二三年）」。當時在日本工作的西方建築師大多會忽視在地傳統，但萊特結合了傳統日式建築與草原式風格，創造出一種現代、獨特的日式風貌。萊特在日本完成了好幾個建築案，之後他的風格在日本仍然持續受到歡迎，當地建築師也紛紛作了各種不同程度的仿效，並且獲得成功。遠藤新（Arata Endo）是萊特建造帝國飯店時的助理，他便創造出許多帶有萊特風格的設計作品。

到了一九二〇年代，萊特與他的草原式風格逐漸失去光環。有十年的時間萊特幾乎沒有什麼完成的建築作品，直到他帶著「落水山莊（Fallingwater，

一九三七年）」的設計、以現代主義者之姿重出江湖。這棟現代住宅仍然保留了他在草原式風格時期便已做到淋漓盡致的連續開放式空間。

萊特也是在這個時期發展出他的「美國風（Usonian）」住宅系統，這是以預製構件所打造而成、兼具經濟與現代感的住宅。他希望每個美國人都能負擔得起一間設計精良的住宅，然而後來也只有一種仿效得並不是太到位的風格獲得市場青睞，也就是盛行於一九五〇年代與一九六〇年代的「牧場風格（ranch-style）」住宅。草原式風格所帶來最深遠的影響在於它將室內居住環境重新改造為烹飪、起居、與用餐的開放空間。

## 以樂高積木呈現草原式風格

由於法蘭克 · 洛伊德 · 萊特的名聲加持，加上許多草原式住宅只要利用一些常見的樂高積木就可以組裝而成，因此以樂高積木重新創作建築模型時，草原式是很受歡迎的一種風格。1× 2 的薄板與許多草原式建築上使用的細長型羅馬磚比例相同，你可以利用大量的深紅色或橘色薄板蓋出一間精緻的磚屋。由於樂高的斜面積木太過陡斜，建造緩降的屋頂可能會是一項挑戰。許多樂高玩家會以堆疊薄板的方式打造近似於草原式風格的屋頂，或者他們會利用樞栓零件來蓋出斜屋頂。

### 樂高積木顏色

- 白色
- 淺藍灰色
- 中深膚色
- 深紅色
- 紅棕色
- 米色
- 深米色
- 橄欖綠色
- 透明色

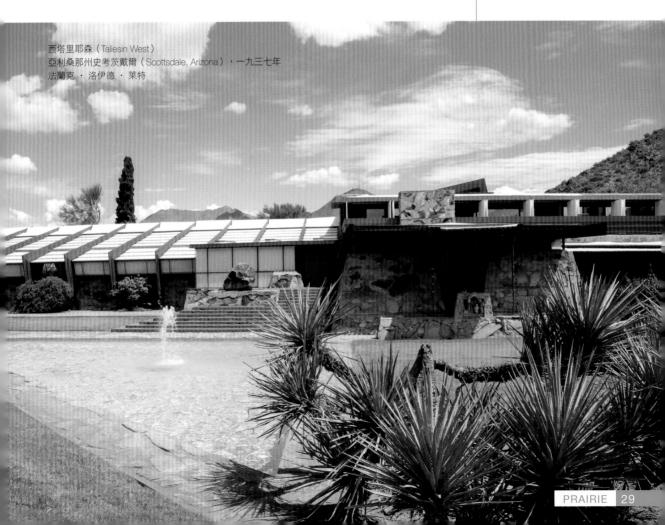

西塔里耶森（Taliesin West）
亞利桑那州史考茨戴爾（Scottsdale, Arizona），一九三七年
法蘭克 · 洛伊德 · 萊特

# PRAIRIE LEGO MODELS
## 草原式風格樂高模型

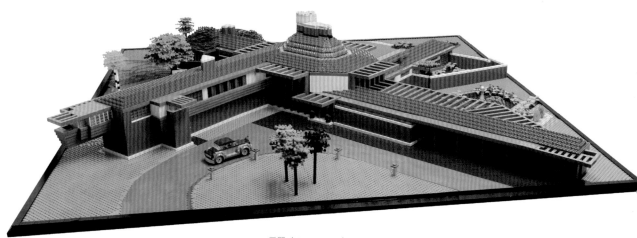

展翼（Wingspread）
威斯康辛州風點（Wind Point, Wisconsin），一九三九年，法蘭克・洛伊德・萊特
樂高模型製作：詹姆森・蓋納佩（Jameson Gagnepain）

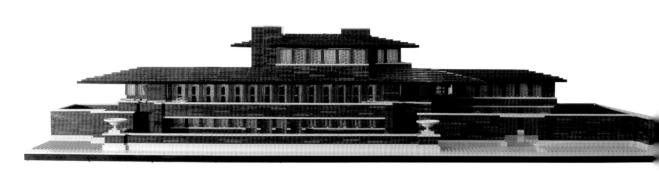

羅比之家（Robie House）
伊利諾州海德公園（Hyde Park, Illinois），一九〇九年，法蘭克・洛伊德・萊特
樂高模型製作：克里斯・艾爾利（Chris Eyerly）

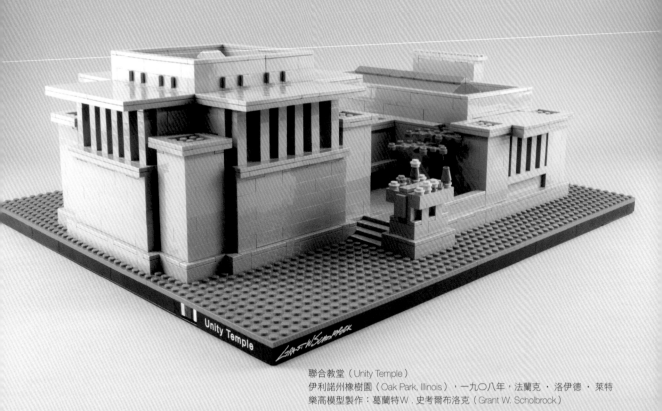

聯合教堂（Unity Temple）
伊利諾州橡樹園（Oak Park, Illinois），一九〇八年，法蘭克 · 洛伊德 · 萊特
樂高模型製作：葛蘭特 W . 史考爾布洛克（Grant W. Scholbrock）

甘柏故居（Gamble House）
加州帕莎蒂納（Pasadena, California），一九〇八年，格林兄弟（Greene & Greene）
樂高模型製作：葛蘭特 W . 史考爾布洛克（Grant W. Scholbrock）

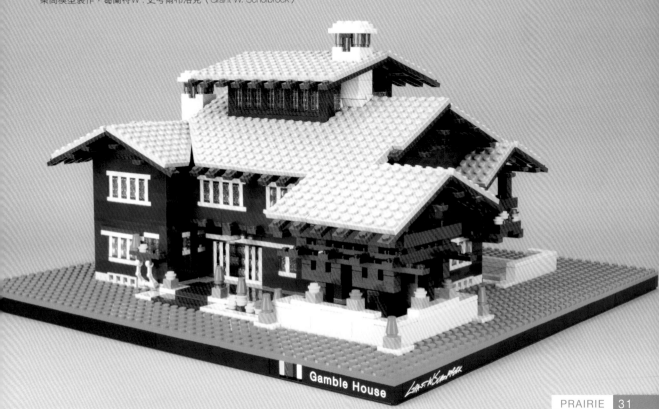

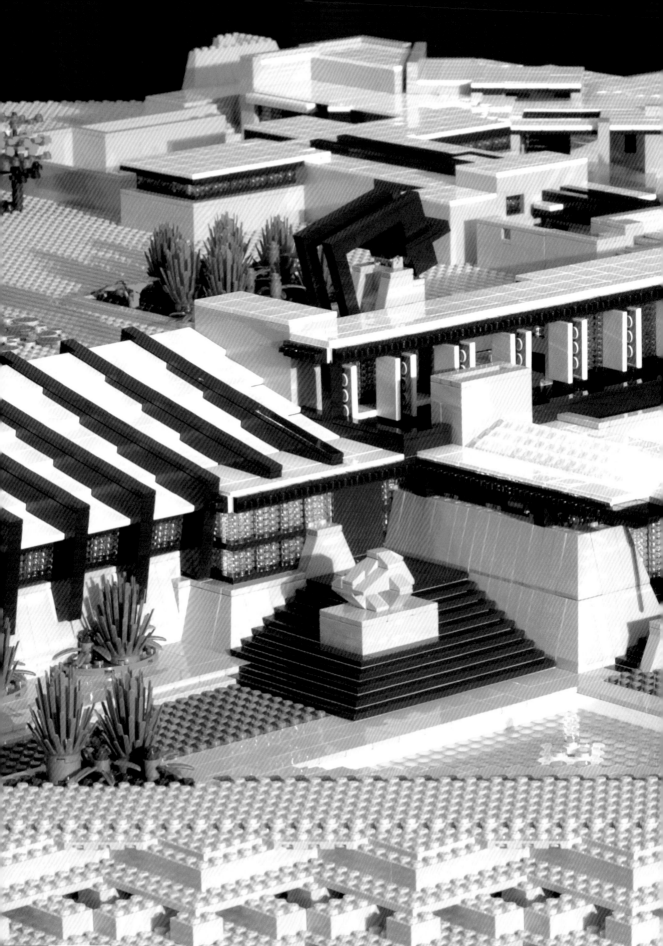

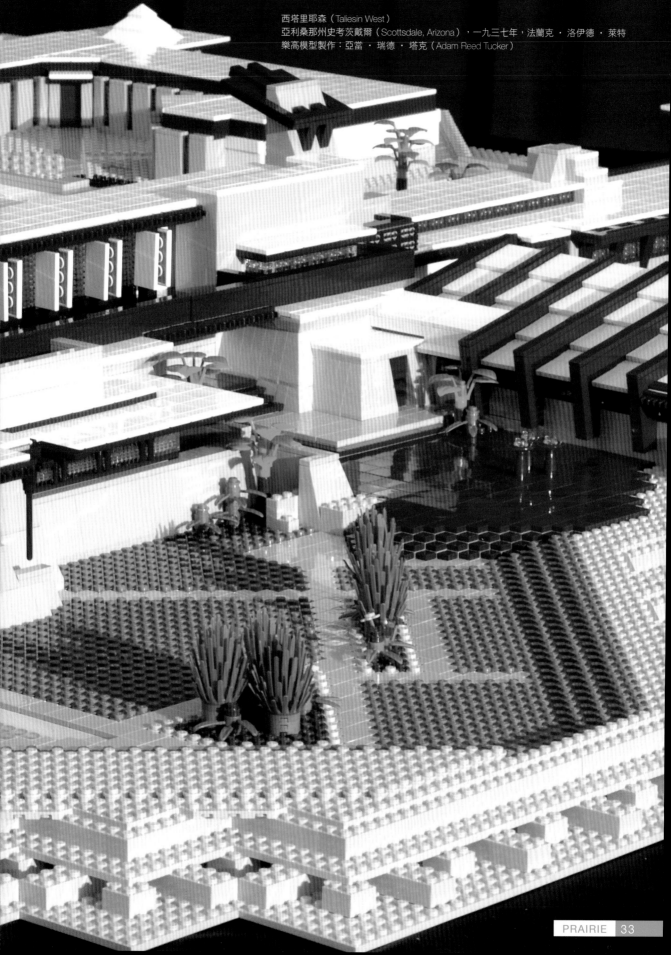

西塔里耶森（Taliesin West）
亞利桑那州史考茨戴爾（Scottsdale, Arizona），一九三七年，法蘭克・洛伊德・萊特
樂高模型製作：亞當・瑞德・塔克（Adam Reed Tucker）

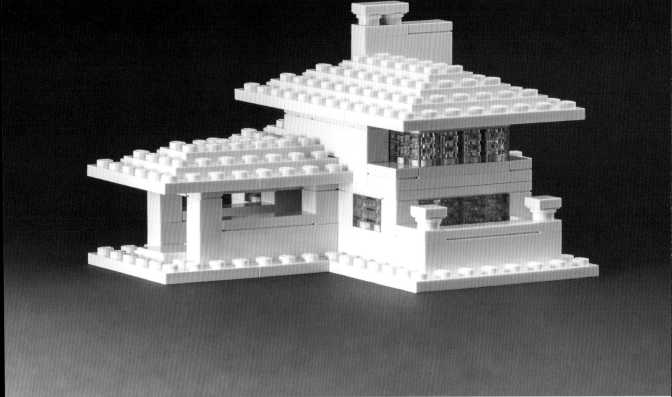

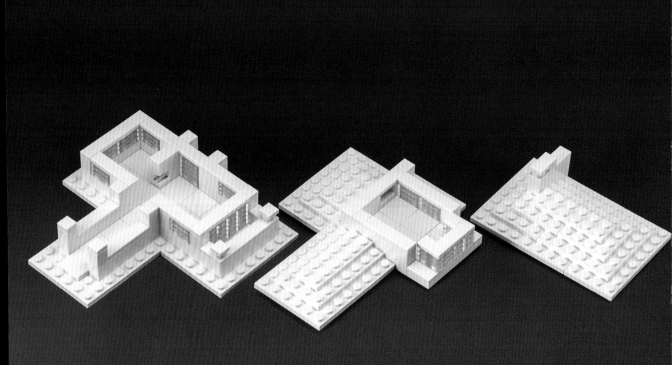

# PRAIRIE HOUSE
## 草原式住宅

這個模型大致以法蘭克・洛伊德・萊特的「威力茲故居（Willits House，一九〇一年）」為參考依據。許多人認為這是萊特第一棟偉大的草原式風格住宅。這個模型包括了草原式建築幾個典型的特徵，例如私人露台、寬簷屋頂、以及特別強調的水平線。

這個模型為可拆式設計，打開後便展現出以爐床為中心的開放式格局。

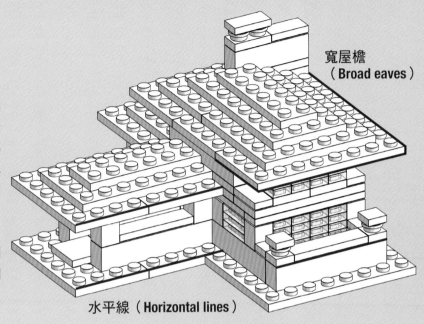

寬屋簷
（**Broad eaves**）

水平線（**Horizontal lines**）

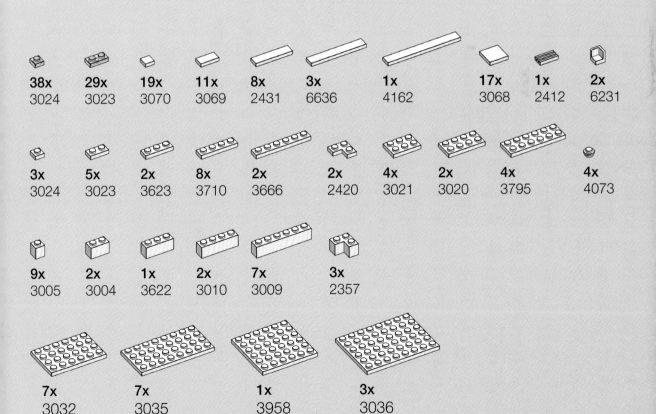

| | | | | | | | | | |
|---|---|---|---|---|---|---|---|---|---|
| 38x | 29x | 19x | 11x | 8x | 3x | 1x | 17x | 1x | 2x |
| 3024 | 3023 | 3070 | 3069 | 2431 | 6636 | 4162 | 3068 | 2412 | 6231 |

| | | | | | | | | | |
|---|---|---|---|---|---|---|---|---|---|
| 3x | 5x | 2x | 8x | 2x | 2x | 4x | 2x | 4x | 4x |
| 3024 | 3023 | 3623 | 3710 | 3666 | 2420 | 3021 | 3020 | 3795 | 4073 |

| | | | | | |
|---|---|---|---|---|---|
| 9x | 2x | 1x | 2x | 7x | 3x |
| 3005 | 3004 | 3622 | 3010 | 3009 | 2357 |

| | | | |
|---|---|---|---|
| 7x | 7x | 1x | 3x |
| 3032 | 3035 | 3958 | 3036 |

**1**

2x

1x

2x

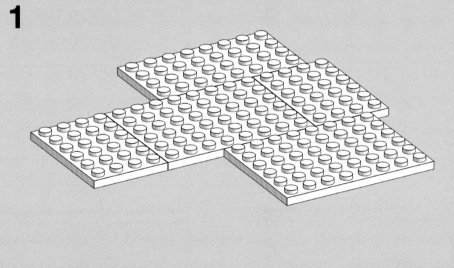

**2**

6x    12x

1x    1x

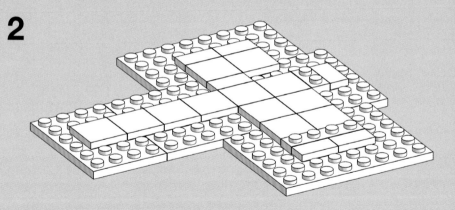

**3**

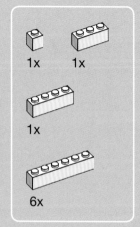

1x    1x

1x

6x

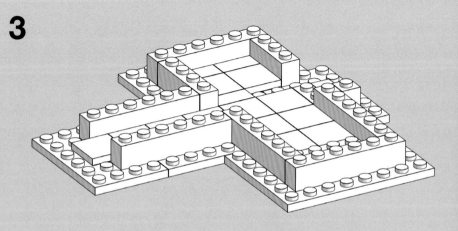

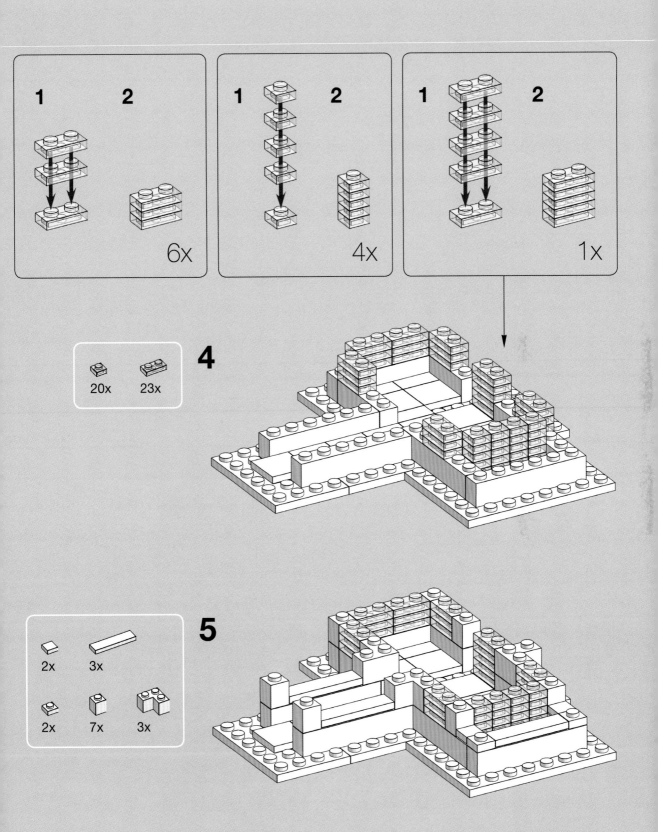

## 11

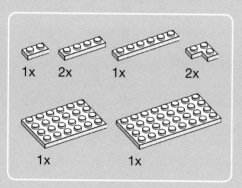

1x  2x  1x  2x

1x  1x

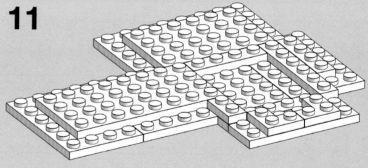

## 12

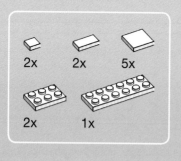

2x  2x  5x

2x  1x

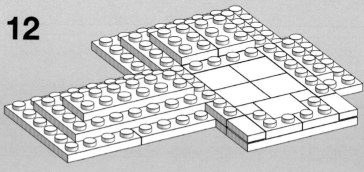

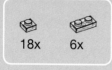

18x  6x

**1**  **2**

6x

**1**  **2**

2x

## 13

2x  1x  2x

1x

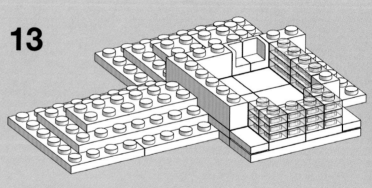

**14**

5x    3x    1x

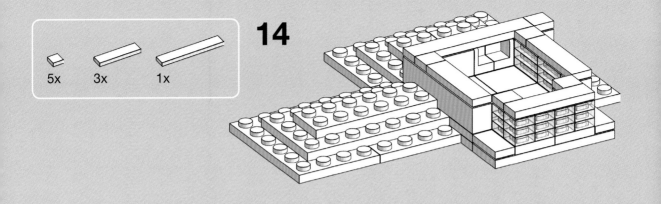

**15**

3x

**16**

2x

1x

 **17**

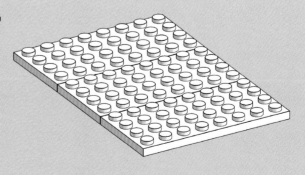

**18**

1x 1x 1x

**19**

1x 1x

**20**

1x 1x 1x

**21**

2x 2x

**22**

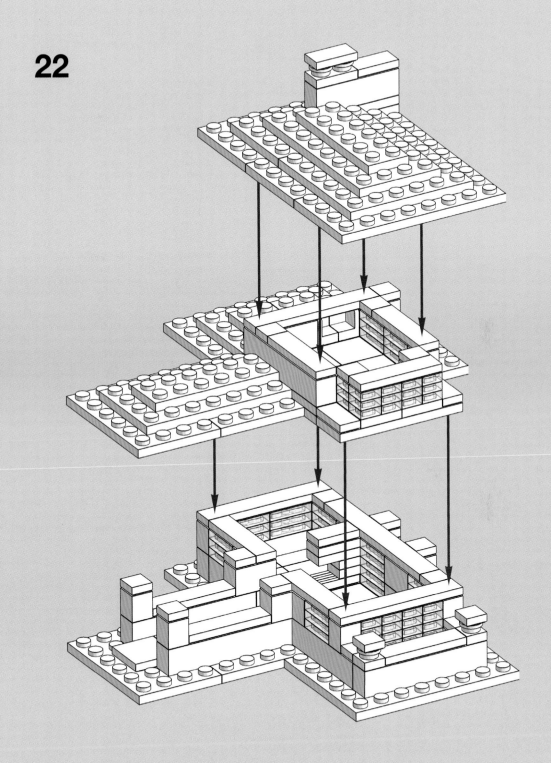

一樓的格局展示了一個連續的起居空間如何以壁爐（或爐床）、小牆面、或隔板分隔出不同的空間。

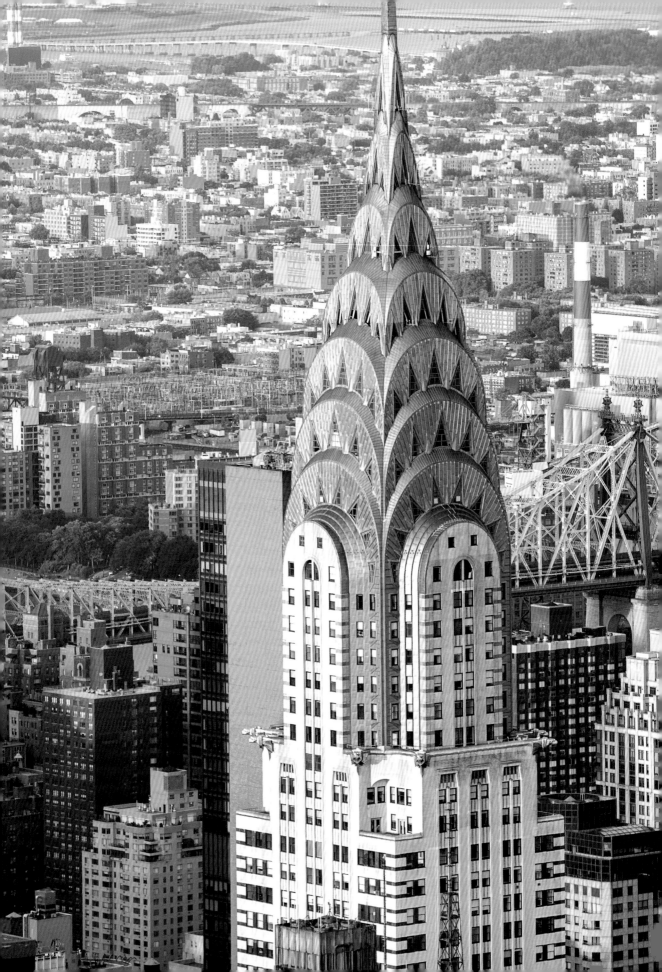

# ART DECO
## 裝飾藝術風格

裝飾藝術風格是一種熱情洋溢的建築風格，誕生於「咆哮的二〇年代（Roaring Twenties）」。這段時期擁抱富裕、時尚、與新科技的程度前所未見，也是大家所熟知的「爵士樂時代（Jazz Age）」。建築物紛紛被包覆以精心製作的立面，立面上複雜細緻的裝飾正與這個浮華炫麗的時代相呼應。建築師們競相建造出最高的摩天大樓；天空才是他們極限的所在。

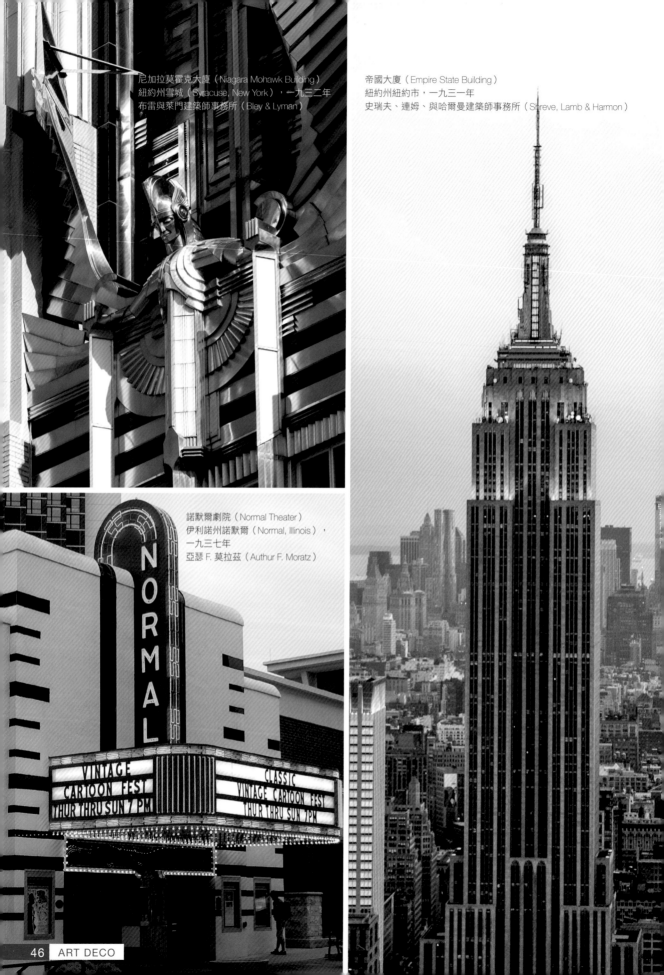

尼加拉莫霍克大廈（Niagara Mohawk Building）
紐約州雪城（Syracuse, New York），一九三二年
布雷與萊門建築師事務所（Bley & Lyman）

帝國大廈（Empire State Building）
紐約州紐約市，一九三一年
史瑞夫、連姆、與哈爾曼建築師事務所（Shreve, Lamb & Harmon）

諾默爾劇院（Normal Theater）
伊利諾州諾默爾（Normal, Illinois），
一九三七年
亞瑟 F. 莫拉茲（Authur F. Moratz）

一九二五年，法國巴黎舉辦了一場極具影響力的「裝飾藝術與現代工藝國際博覽會（l'Exposition Internationale des Arts Décoratifs et Industriels Modernes）」，「裝飾藝術（Art Deco）」一詞即源自於此。博覽會上的許多展館都以這種新興的建築風格打造而成。參訪此次博覽會的藝術家們將裝飾藝術風格帶回全世界的大小城市，進而影響了設計的各個面向，包括傢俱、服飾、珠寶、汽車、與建築。

裝飾藝術吸收了立體派（Cubism）的塊狀抽象概念，有許多強調對稱與重複的幾何設計。而早三十年流行的「新藝術派運動（Art Nouveau movement）」同樣是這種風格大量取經的對象，當時的建築師會以木材與鋼鐵為素材，創造出複雜細緻的有機樣式。一九二二年埃及法老圖唐卡門（King Tutankhamun）的陵墓出土，許多裝飾藝術的設計也因而受到了古埃及藝術的啟發。隨著裝飾藝術演變為一項國際化的運動，建築師們的靈感來源更加多元，包括有美洲原住民文化（Native American）、中美洲文化（Mesoamerican）、日本文化、以及其它歷史性的主題。

一九二〇年代的富裕與奔放無比的熱情點燃了競逐世界最高建築的戰火。建築師威廉・凡・艾倫（William Van Alen）一心想讓他的「克萊斯勒大

## 素材

由於裝飾藝術根源於應用裝飾，建築師在這種風格流行的短暫歷史中便盡情探索了各種不同的素材。早期的建築使用的是銅、鋼鐵、石材等高級建材，晚期使用的則是如淺色灰泥、瓷磚、與玻璃磚等較平價的建材。

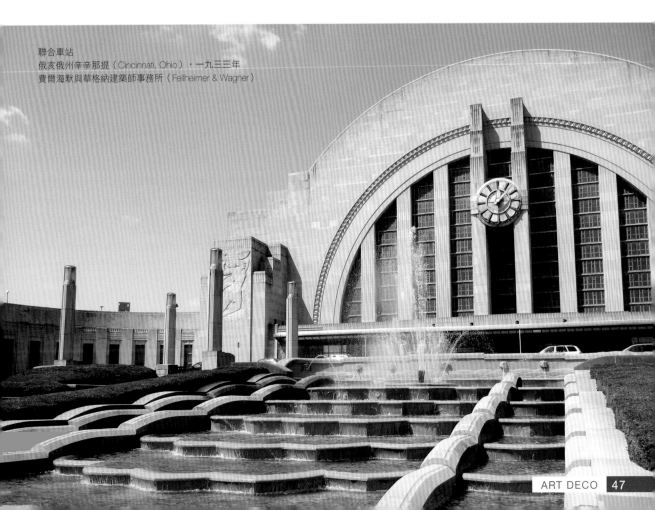

聯合車站
俄亥俄州辛辛那提（Cincinnati, Ohio），一九三三年
費爾海默與華格納建築師事務所（Fellheimer & Wagner）

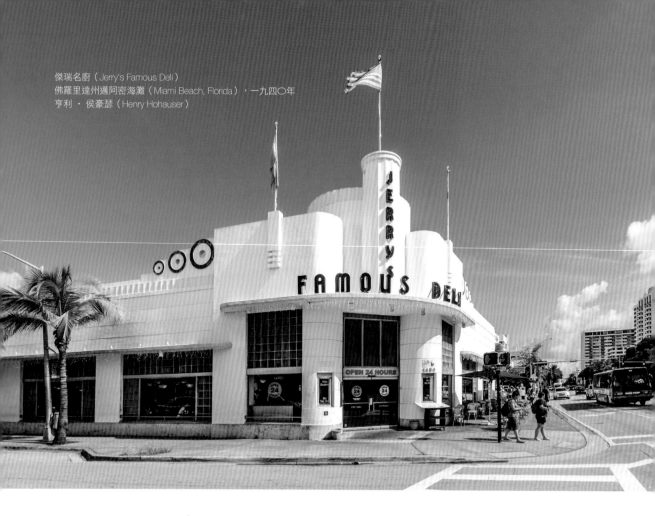

傑瑞名廚（Jerry's Famous Deli）
佛羅里達州邁阿密海灘（Miami Beach, Florida），一九四〇年
亨利‧侯豪瑟（Henry Hohauser）

## 樂高積木

 小型斜面積木可以用於製作裝飾藝術早期較精細的花樣。

 圓弧型積木在製作這種風格的建築時非常好用。

 平滑板可以讓成品有平順流線的外觀。

廈（Chrysler Building）」成為史上最高的建築物，當他感受到競爭對手的計畫造成威脅時，凡‧艾倫便在私底下祕密打造了現在極具象徵性的尖塔。他在一九三〇年為克萊斯勒大廈裝上了這座一百二十五呎高的尖塔，保住了世界最高建築的紀錄。然而世界之最的光環並沒有在克萊斯勒大廈停留太久：十一個月後，另一棟新落成的裝飾藝術風格摩天大樓——裝飾較為低調的「帝國大廈（Empire State Building）」——比克萊斯勒大廈還要再高出四百呎。

裝飾藝術風格也普遍應用在當時的其它建築物上，包括辦公大樓、餐廳、與公寓住宅。其中最常見於電影院，高大、多彩繽紛、五光十色的招牌為電影院增色不少。有很多時候，精美的立面所覆蓋的是相當普通、成本低廉的建築物。

一九三〇年代美國陷入經濟大蕭條（Great Depression），裝飾藝術開始使用較為平價的素材，如玻璃磚和陶磚。重裝飾的設計被「摩登流線（Streamline Moderne）」取而代之，這種新風格是以模仿飛機、火車、與汽車外型的流線樣式為基礎。有些建築物會以反光的素材像是玻璃和鋼板包覆起來，例如帶有曲線美、線條簡單、外觀樸素的「每日快報大廈

（Daily Express Building）」。當時僅有少數地方仍然流行著裝飾藝術的風潮，佛羅里達州的邁阿密海灘（Miami Beach）便是其中之一。當地許多旅館飯店都帶有強烈對稱的設計，用色明亮柔和，還有閃爍的霓虹燈。從裝飾華美的裝飾藝術風格到較為簡潔的摩登流線風格，這樣的轉變正預示了下一個建築上的重大變革——國際風格現代主義（International Style Modernism）——的到來。

### 以樂高積木呈現裝飾藝術風格

由於裝飾藝術風格以裝飾為其本質，你會想要多花點時間在精緻的細節上。要掌握早期裝飾藝術風格的活力與繁複特色，使用特殊磚與明亮的色彩是相當有效的方法。假使希望呈現出摩登流線風格的外型，你會需要找出大量的圓弧形零件。許多裝飾藝術風格的建築也帶有相當繁複的室內設計，因此你會發現，在創作規模較大的樂高人偶比例模型時，這種風格製作起來將會充滿樂趣。

### 樂高積木顏色

- 白色
- 淺藍灰色
- 中藍色
- 砂綠色
- 黃色
- 淺粉紅色
- 紅色
- 透明色

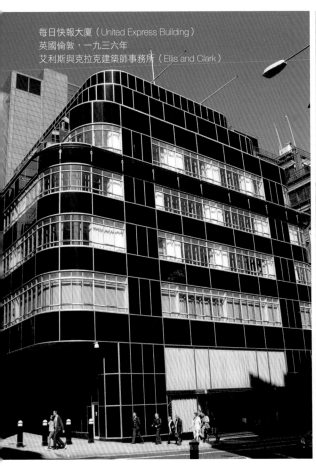

每日快報大廈（United Express Building）
英國倫敦，一九三六年
艾利斯與克拉克建築師事務所（Ellis and Clark）

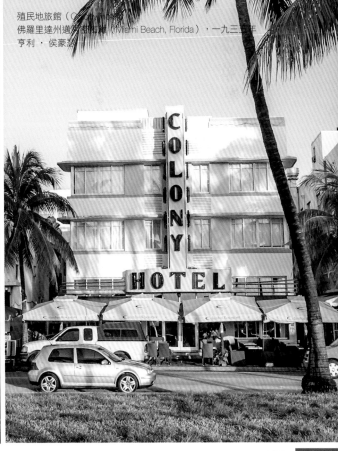

殖民地旅館（Colony ）
佛羅里達州邁阿密海灘（Miami Beach, Florida），一九三五年
亨利‧侯豪勒

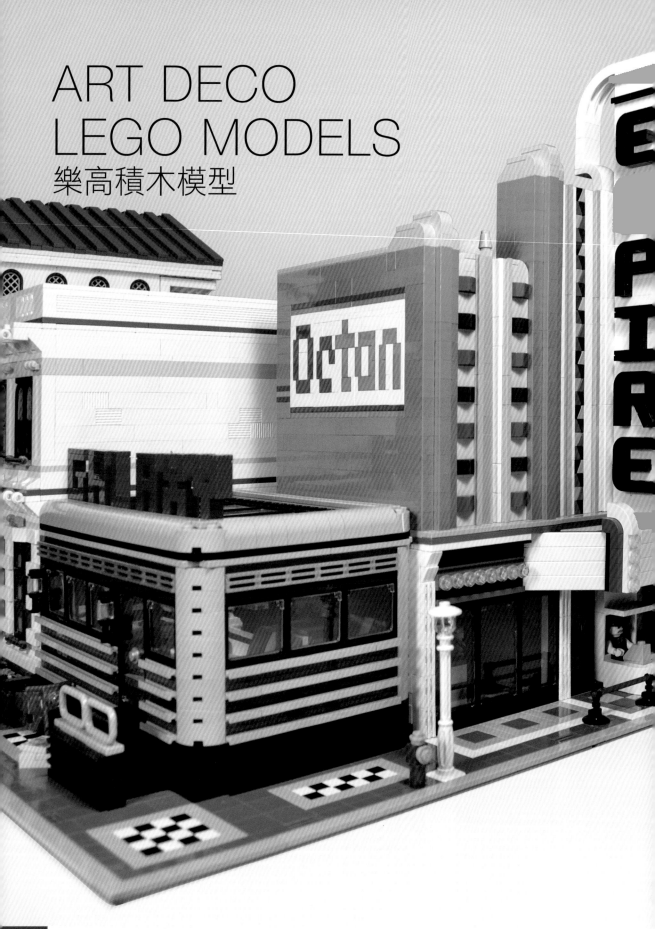

# ART DECO
# LEGO MODELS
## 樂高積木模型

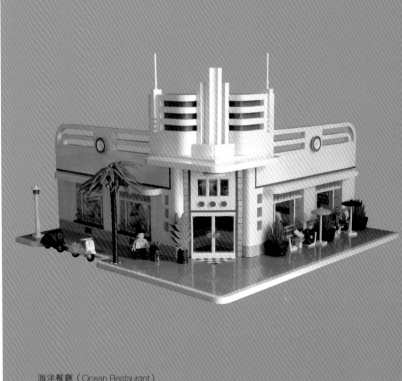

海洋餐廳（Ocean Restaurant）
樂高模型製作：安德魯・泰特（Andrew Tate）

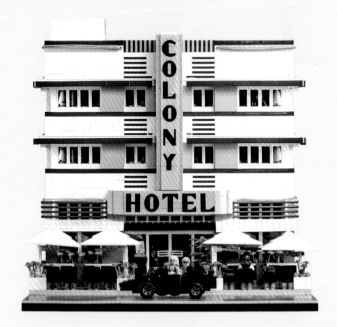

銀河餐廳與帝國電影院（Galaxy Diner and Empire Theater）
樂高模型製作：強納森・格魯齊瓦茨（Jonathan Grzywacz）

殖民地旅館（Colony Hotel）
佛羅里達州邁阿密海灘（Miami Beach, Florida），一九三五年，亨利・侯豪瑟
樂高模型製作：丹尼爾・希斯金德（Daniel Siskind）

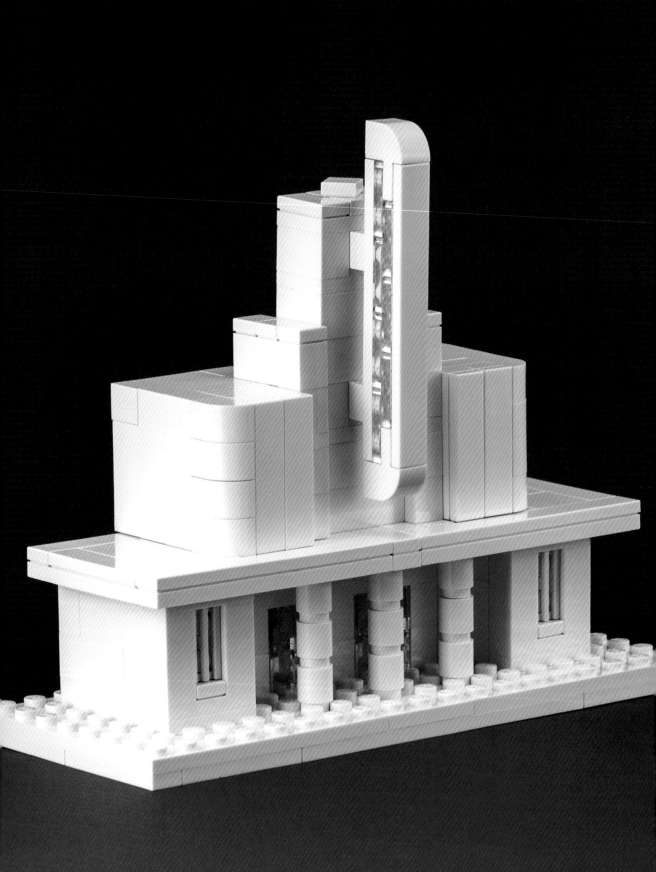

# MOVIE THEATER
# 電影院

這間電影院有對稱的立面，階梯式的墩狀結構支撐著巨大醒目的招牌。模型靈感來自於該時期許多迷人出色的裝飾藝術風格電影院。

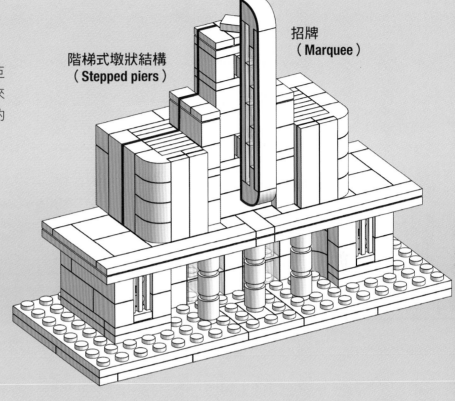

**階梯式墩狀結構**
（**Stepped piers**）

**招牌**
（**Marquee**）

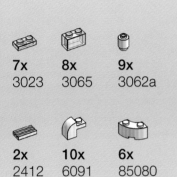

| | | |
|---|---|---|
| **7x** 3023 | **8x** 3065 | **9x** 3062a |
| **2x** 2412 | **10x** 6091 | **6x** 85080 |

| | | |
|---|---|---|
| **4x** 4070 | **3x** 47905 | **6x** 3794 |

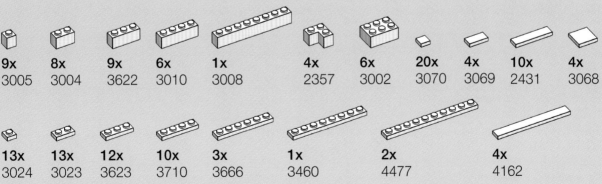

| | | | | | | | | | | |
|---|---|---|---|---|---|---|---|---|---|---|
| **9x** 3005 | **8x** 3004 | **9x** 3622 | **6x** 3010 | **1x** 3008 | **4x** 2357 | **6x** 3002 | **20x** 3070 | **4x** 3069 | **10x** 2431 | **4x** 3068 |

| | | | | | | | |
|---|---|---|---|---|---|---|---|
| **13x** 3024 | **13x** 3023 | **12x** 3623 | **10x** 3710 | **3x** 3666 | **1x** 3460 | **2x** 4477 | **4x** 4162 |

| | | | | | |
|---|---|---|---|---|---|
| **7x** 3021 | **10x** 3020 | **1x** 3795 | **2x** 3036 | **1x** 3033 | **2x** 41539 |

**1**

1x

**2**

2x    1x    1x

2x    1x

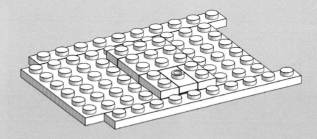

**3**

1x    1x

2x

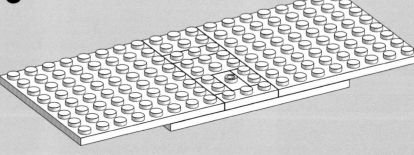

 **4**

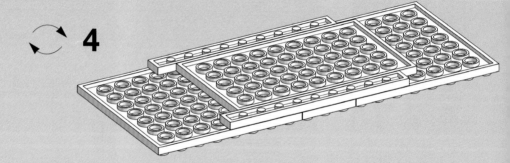

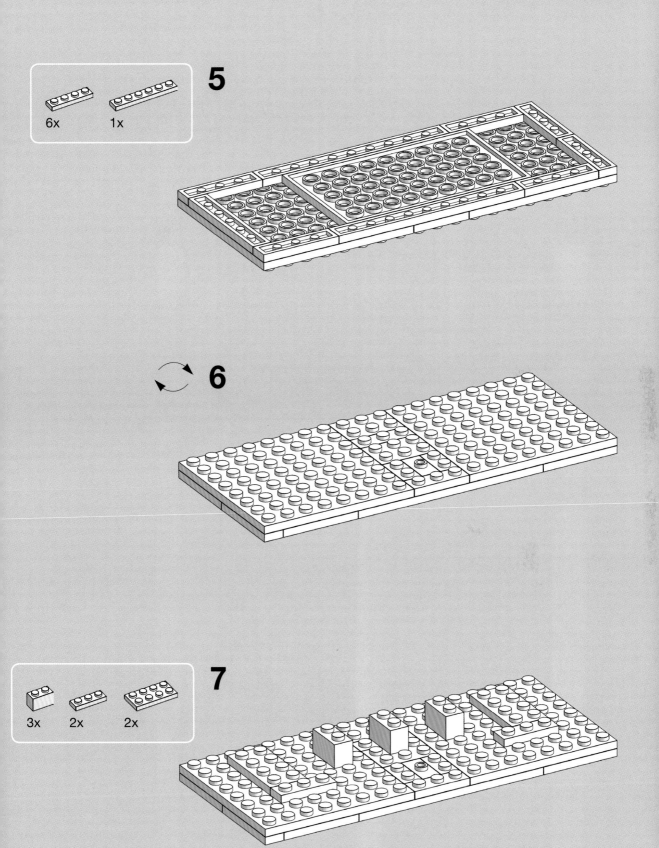

**5**

6x    1x

**6**

**7**

3x    2x    2x

**8**

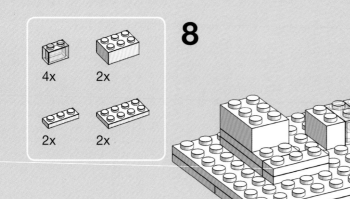

**9**

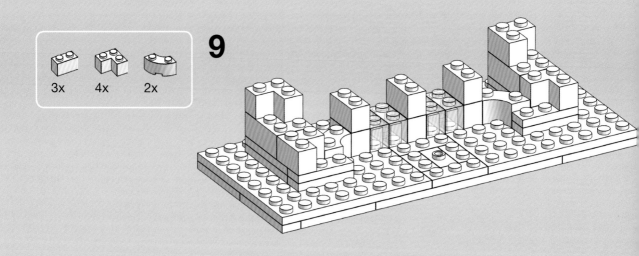

**10**

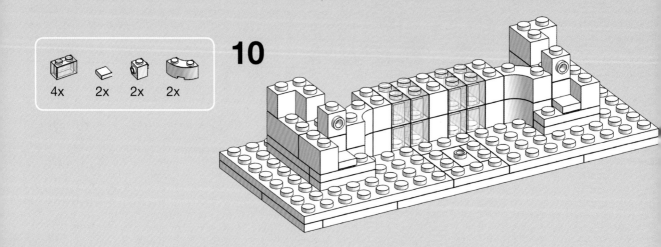

**11**

2x　2x

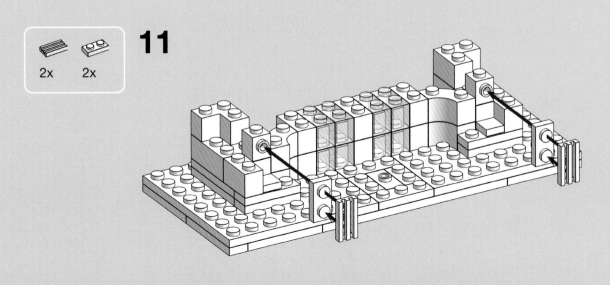

**12**

3x　2x　2x

1x　1x

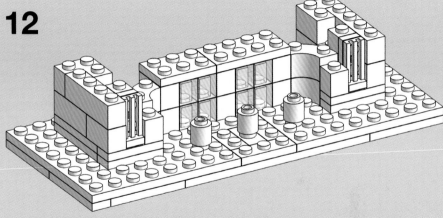

**13**

3x　2x

1x　1x

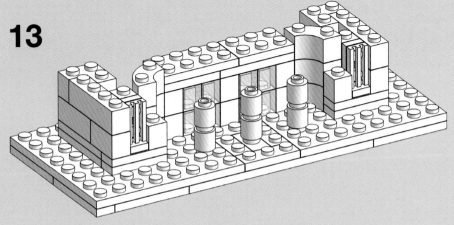

**14**

2x  3x

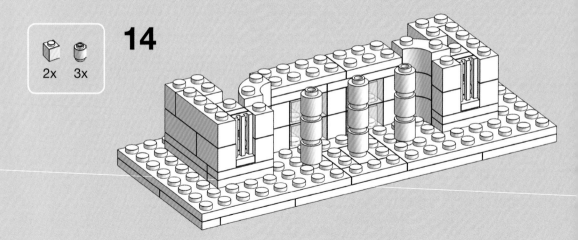

**15**

1x  2x

2x

1x

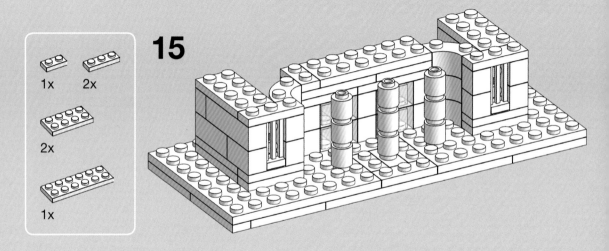

**16**

1x

2x

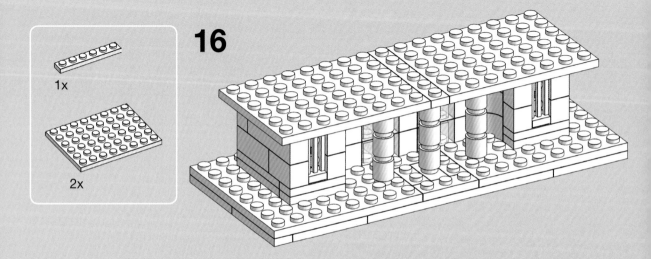

**17**

3x   2x

4x

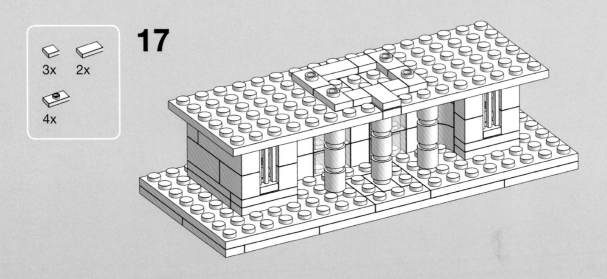

**18**

1x   6x

3x

4x

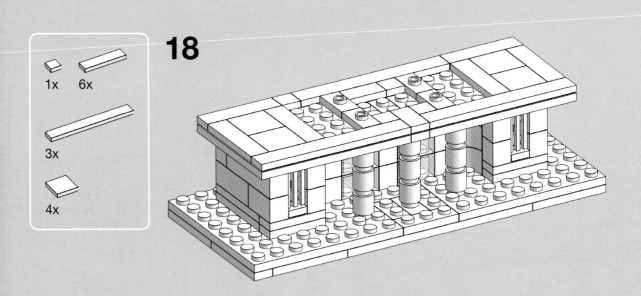

3x  1x

## 28

1x  1x  2x

## 29

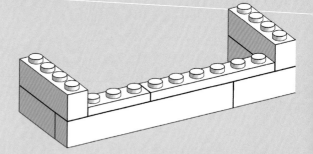

2x  2x  2x

## 30

2x  2x  2x

## 31

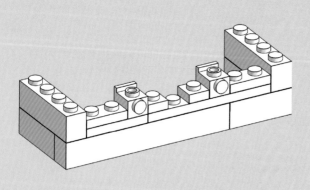

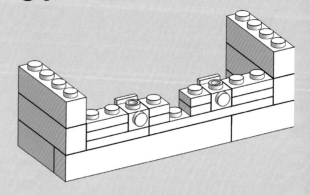

**32**

**33**

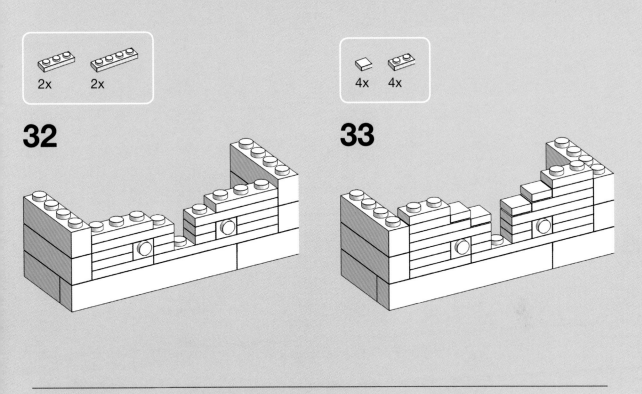

**34**

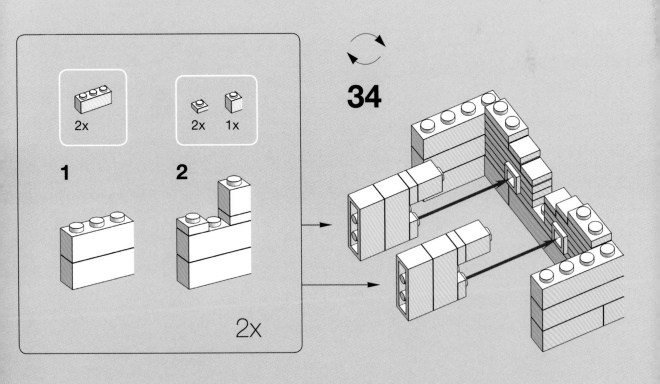

2x

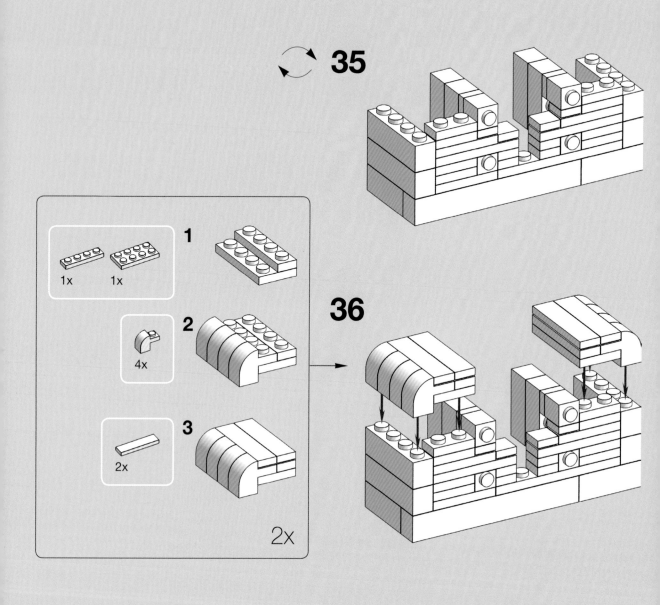

**35**

**36**

1

1x    1x

2

4x

3

2x

2x

**37**

6x    2x

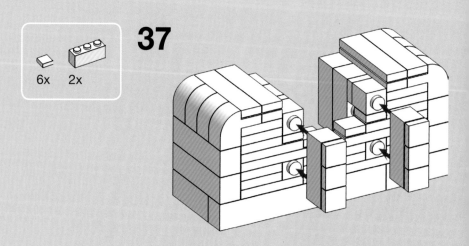

**38**

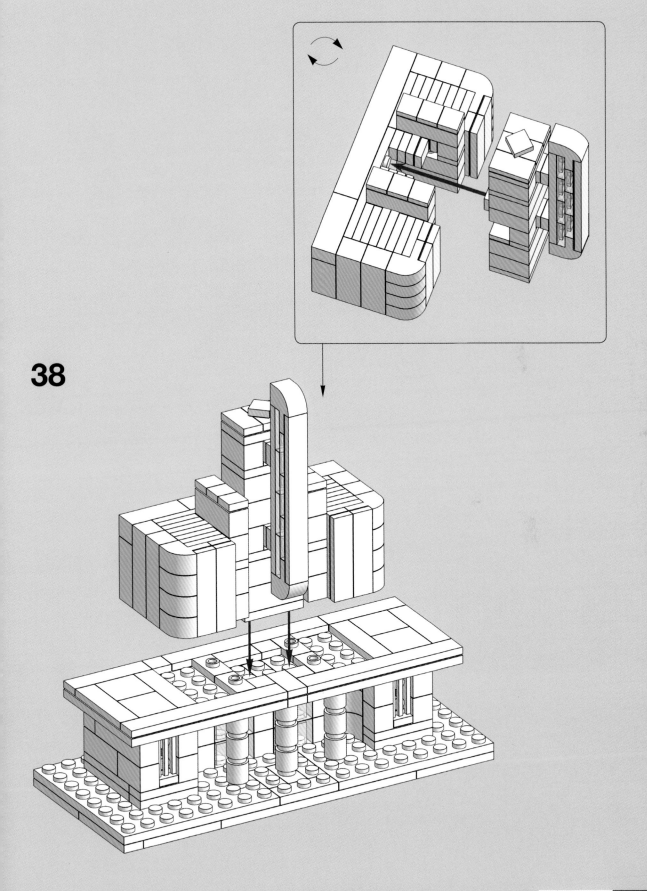

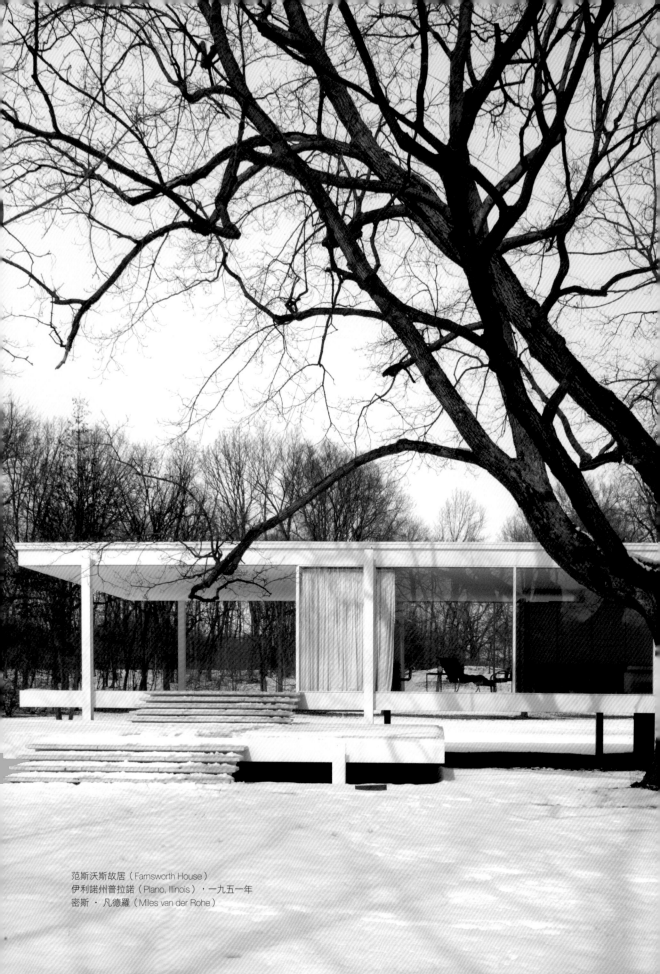

范斯沃斯故居（Farnsworth House）
伊利諾州普拉諾（Plano, Illinois），一九五一年
密斯・凡德羅（Miles van der Rohe）

# MODERNISM
## 現代主義風格

「少即是多。(Less is more.)」

—密斯・凡德羅 (Miles van der Rohe)

## 帷幕牆

帷幕牆懸掛在建築中央的支撐架構上。

建築師路易斯・蘇利文在一八九六年提出了「形式追隨功能（form follows function）」的說法，現代主義風格便是在工業新素材與這種新式建築哲學交相作用下誕生的。蘇利文被公認為第一位現代主義風格建築師，因為他首開風氣之先，於高樓建物上以鋼構取代了磚造承重牆（load-bearing masonry walls）。這種作法不但降低了建築成本，也由於得以使用較薄的牆壁而讓建築物有了更多可用的室內空間。這些早期的摩天大樓在骨架上與現代的玻璃高塔大致相同，但外觀會以磚石覆蓋包裝，好讓它們與當時的其它建築擺在一起時不至於顯得太突兀。

最早具備真正的現代主義風格外觀的建築來自於包浩斯（Bauhaus），這所位於德國的學校以現代工業設計、藝術、與建築為其教學內容。一九二六年，這所學校遷入由創辦人華特・葛羅培斯（Walter Gropius）所設計的新大樓「德紹包浩斯學校（Bauhaus Dessau）」。這棟大樓是最早採用帷幕式落地窗（floor-to-ceiling curtain-wall windows）的建物之一，這種結構是以從鋼架上懸掛的方式取代由下向上支撐的作法。

到了一九三二年，標榜這種新興風格的建築已經愈來愈多，新落成不久的「紐約市現代美術館（Museum of Modern Art）」便舉辦了一場國際

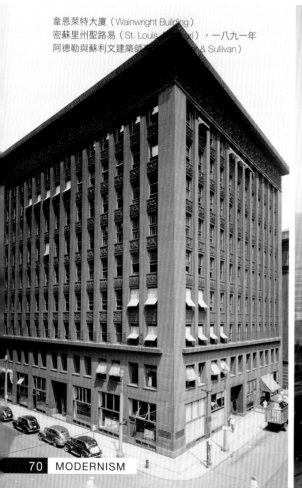

韋恩萊特大廈（Wainwright Building）
密蘇里州聖路易（St. Louis, Missouri），一八九一年
阿德勒與蘇利文建築師事務所（Adler & Sullivan）

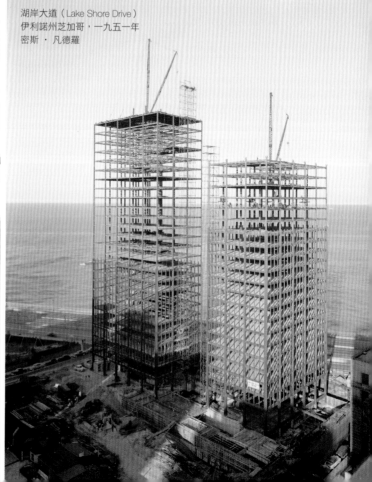

湖岸大道（Lake Shore Drive）
伊利諾州芝加哥，一九五一年
密斯・凡德羅

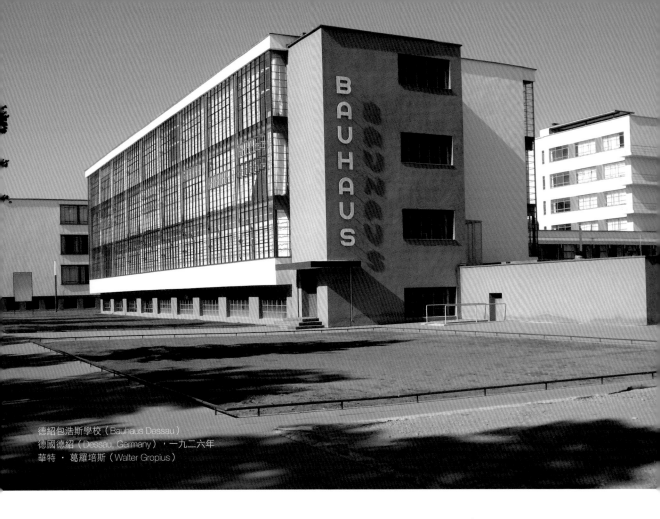

德紹包浩斯學校（Bauhaus Dessau）
德國德紹（Dessau, Germany），一九二六年
華特・葛羅培斯（Walter Gropius）

建築展。《現代建築─國際展覽》（Modern Architecture—International Exhibition）的展出極為成功，也連帶讓這種現代主義早期風格有了自己的名字：「國際風格（International Style）」。這場展覽所展示的建築都具備了現代主義風格的三個原則：強調容積甚於質量、建築要素具有規律性且標準化、以及捨棄裝飾。

「重視容積甚於質量」創造出了採光良好的建築，例如密斯・凡德羅的「巴塞隆納博覽會德國館（Barcelona Pavilion，一九二九年）」，它的室內與室外空間只由玻璃牆作出區隔。勒・柯比意（Le Corbusier）的「薩伏瓦別墅（Villa Savoye，一九三一年）」則以相同的混凝土柱（或說「底層架空柱〔pilotis〕」）支撐起二樓的結構，清楚地展現了建築要素的規律性與標準化。而理查・紐特拉（Richard Neutra）的「羅威爾健康住宅（Lovell Health House，一九二九年）」則是一個極少裝飾但樣式迷人的建築範例。

在一九二九年的展覽結束不久之後，包浩斯便由於德國落入納粹手中而面臨解散的命運，許多建築師因此被迫轉往世界各地尋找新的落腳處。而在美國，過去以草原式風格住宅名噪一時的法蘭克・洛伊德・萊特，於

## 素材

現代主義風格建築最常使用的素材是玻璃、金屬、與混凝土。一九五〇年代，混凝土通常只被作為現代主義風格建築裡的結構要素；但是到了一九六〇年代，建築師們開始讓混凝土出現在完成的建築外觀上，這種風氣進而演變為一種新風格──粗獷主義。

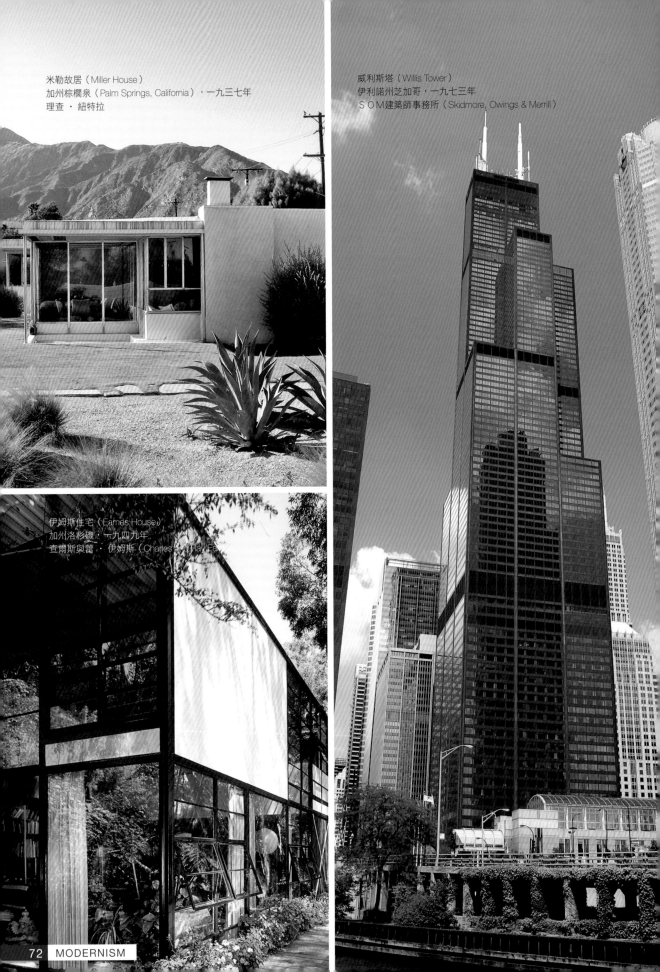

米勒故居（Miller House）
加州棕櫚泉（Palm Springs, California），一九三七年
理查・紐特拉

伊姆斯住宅（Eames House）
加州洛杉磯，一九四九年
查爾斯與雷・伊姆斯（Charles and Ray Eames）

威利斯塔（Willis Tower）
伊利諾州芝加哥，一九七三年
ＳＯＭ建築師事務所（Skidmore, Owings & Merrill）

一九三七年帶著作品「落水山莊（Fallingwater）」、以現代主義風格建築師之姿重出江湖。萊特在瀑布上方打造了一間既具有現代感又舒適的住宅，這也成為他最知名的住宅作品之一。

「國際風格」一直到第二次世界大戰結束後才真正躍居主流，經濟的繁榮造就了「國際風格」的發展，尤其是在美國。密斯・凡德羅的「范斯沃斯故居（Farnsworth House，一九五一年）」將現代主義的建築哲學推向新的境界。在將人類對於度假小屋的需求減至最低之後，這間住屋看起來就像是與地景融為一體的玻璃盒。

現代主義風格建築的擁護者們期望能夠為現代生活方式創造出一個新的樣板，以滿足戰後時期湧現的住宅需求。當年洛杉磯的「住宅個案研究計畫（The Case Study House project）」是由《藝術與建築》雜誌（Arts & Architecture）所贊助，這項計畫邀請了幾位重量級現代主義風格建築師為小家庭設計造價低廉的住宅。雜誌中刊載了三十間以上的設計住宅，其中包括了「伊姆斯住宅（Eames House, 一九四九年）」，這間色彩繽紛的工業風住屋是由預製的工業構件所組搭而成的。然而儘管做了許多努力，現代主義風格的住宅似乎並沒有受到太多家庭的青睞。

## 樂高積木

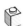
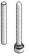
1×1 的積木可以為較大的模型蓋出修長、方正的立柱

棍狀或天線狀積木可以作為細長的底層架空柱或屋頂的天線。

雖然可以用於製作窗戶的積木有很多種，但 2×2 的透明側板（panels）是最佳選擇。

透明薄板可以作為迷你尺寸摩天大樓的樓板。

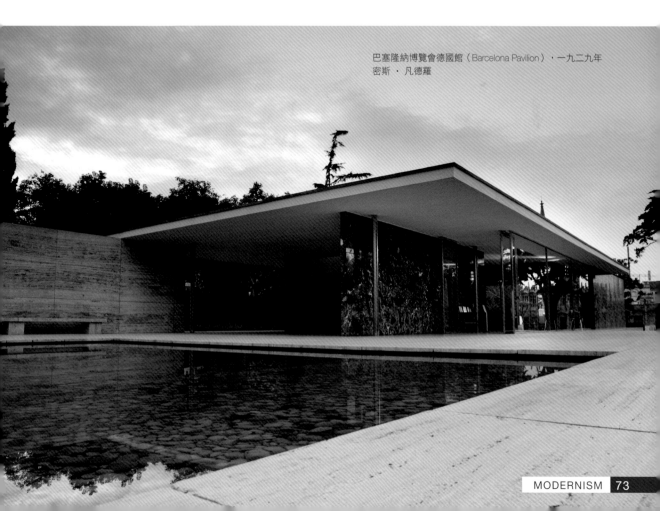

巴塞隆納博覽會德國館（Barcelona Pavilion），一九二九年
密斯・凡德羅

相較之下，像是「利華大廈（Lever House，一九五二年）」這樣的辦公大樓則證明了——只要覆蓋上玻璃，方方正正的摩天大樓就可以變得很吸睛。在接下來的三十五年，現代主義風格建築成為企業建築樣式的主流，因為業主們發現大型開放式格局的建築不但出租的利潤較高，而且造價也比裝飾性風格的建築來得便宜。於是基本的長方形摩天大樓被複製至世界各地，並衍生出各種不同的造型。

到了一九六〇年代晚期，建築師們開始找尋一些方法，希望既能夠發展個人特色，又得以保留現代主義風格裡的高效能設計。現在更名為「威利斯塔（Willis Tower）」的「希爾斯塔（Sears Tower，一九七三年）」外型有如階梯般堆疊，交錯上升的樓高為這棟建築增添了視覺上的趣味。奧斯卡·尼邁耶（Oscar Niemeyer）則為現代主義風格建築加上了雕塑般的外型，他在作品「巴西總統府（Palácio do Planalto，一九六〇年）」當中以圓弧狀的結構取代了基本的立柱。一九八〇年代，新建築開始採用愈來愈多的裝飾物件，宣告了後現代主義風格（Postmodern）時代的來臨。

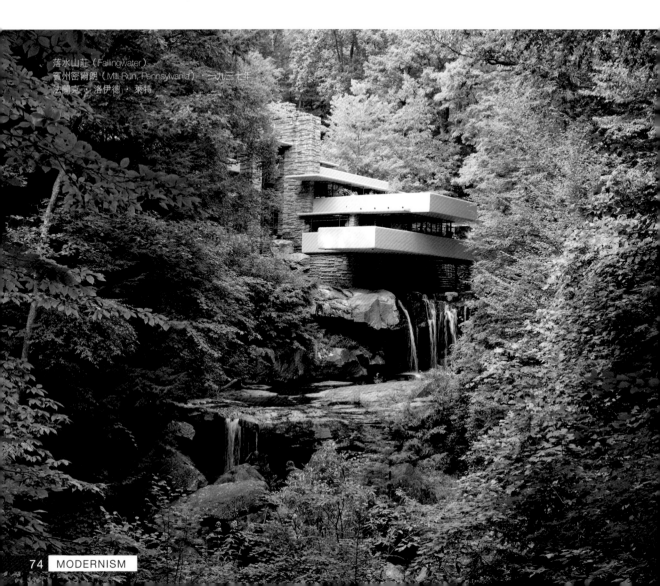

落水山莊（Fallingwater）
賓州密爾朗（Mill Run, Pennsylvania） 一九三七年
法蘭克·洛伊德·萊特

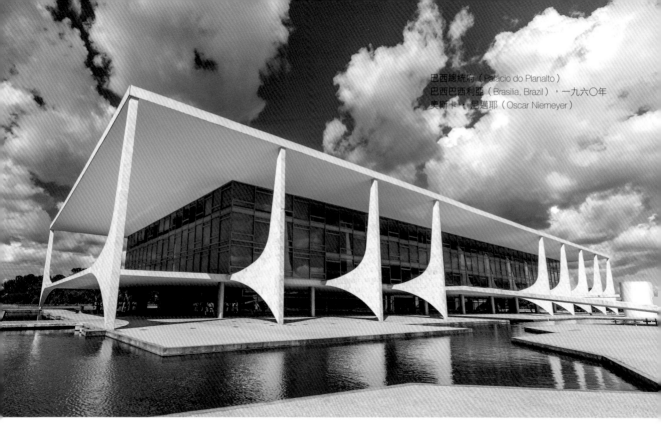

巴西總統府（Palácio do Planalto）
巴西巴西利亞（Brasilia, Brazil），一九六〇年
奧斯卡‧尼邁耶（Oscar Niemeyer）

## 以樂高積木呈現現代主義風格

現代主義風格本來就很適合以樂高積木來表現，因為這種風格極少脫離方方正正的樣式，尤其是那些早期國際風格的建築物。然而要建造大塊玻璃區域可能會有些困難，因為透明的樂高積木零件數量十分有限。

由於現代主義風格缺乏裝飾，你或許會覺得要打造出有趣的模型並不容易。專注發展「強調容積甚於質量」的原則會有幫助：試著只利用基本的樂高積木來表現所有的房間或樓層，並且做出有趣的造型來。一旦你知道自己喜歡哪種基本樣式，你便可以加上窗戶、底層架空柱、以及其它細節，創造出新的作品來。假使這件作品來起來怪怪的，你可以改變建築尺寸比例，讓模型長高一點或寬一點，也或者可以加入一些簡單的重複要素，例如不同顏色的水平飾帶或垂直飾帶。

你也可以將你的模型置放在地景當中。在小丘上或綠意盎然的背景當中，帶有簡潔線條與色彩的模型看起來會特別出色醒目。

### 樂高積木顏色

 白色

 淺藍灰色

 黑色

 透明淺藍色

 透明色

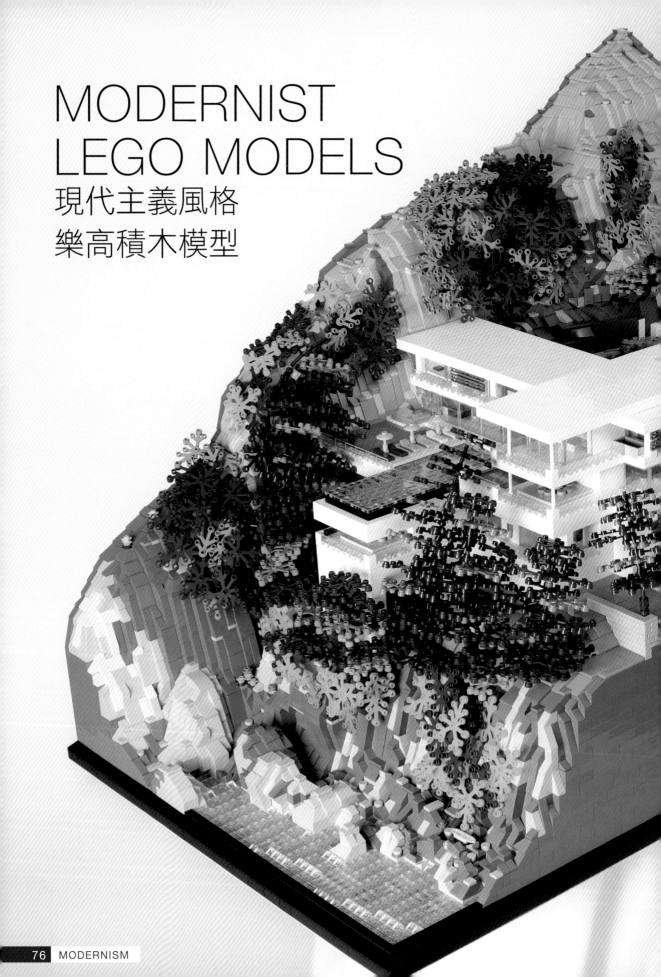

# MODERNIST
# LEGO MODELS
現代主義風格
樂高積木模型

阿曼茲別墅（Villa Amanzi）
泰國普吉島（Phuket, Thailand），二〇〇八年，
原創視野建築師事務所（Original Vision Ltd.）
樂高模型製作：羅伯特・透納（Robert Turner）

山頂別墅（Villa Hillcrest）
樂高模型製作：肯恩、艾美索、與凱・派瑞─希威爾
（Ken, Amethel, and Kai Parel-Sewell）

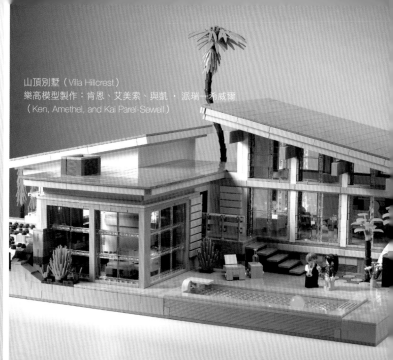

現代住宅（Modern Home）
樂高模型製作：戴夫・卡雷塔（Dave Kaleta）

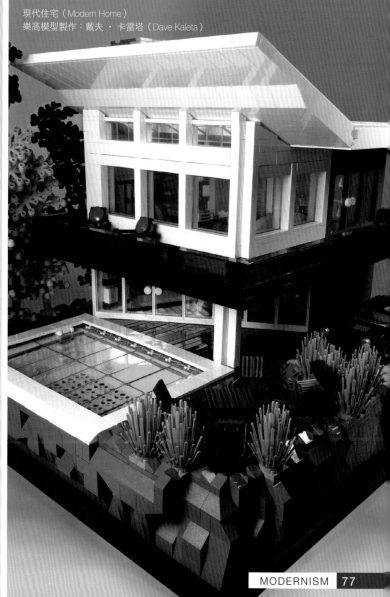

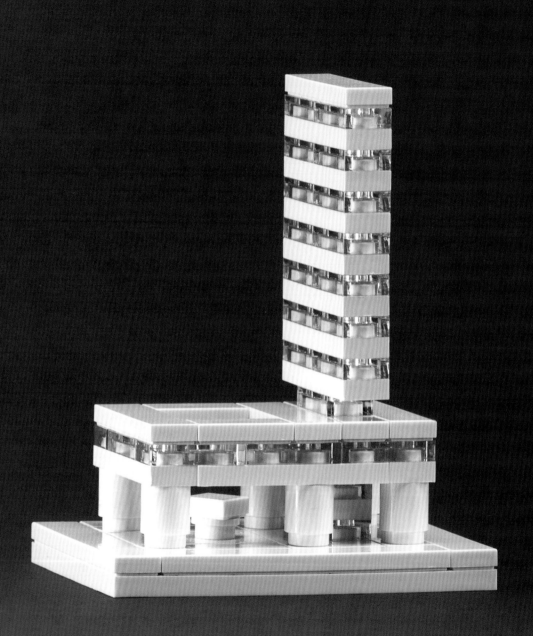

# LEVER HOUSE
## 利華大廈

「利華大廈」是位在紐約市的一棟國際風格辦公大樓。它是這種風格最早期的作品之一，也早已成為當地地標。其特色在於圍繞著公共庭園的二樓特別寬闊，另外還有一棟修長的塔型建築。

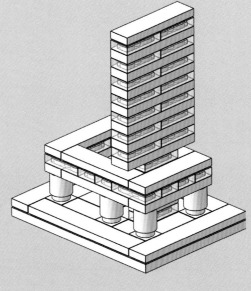

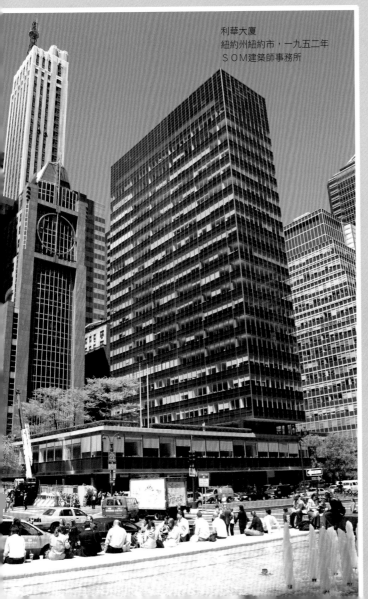

利華大廈
紐約州紐約市，一九五二年
ＳＯＭ建築師事務所

| | | | |
|---|---|---|---|
| 2x | 26x | 6x | 1x |
| 3024 | 3023 | 3062a | 4073 |
| 3x | 6x | 5x | 4x |
| 3070 | 3069 | 2431 | 6636 |
| 6x | 3x | 11x | 1x |
| 3024 | 3023 | 3710 | 87580 |
| 1x | 1x | | |
| 3022 | 3036 | | |

**1**

1x

**2**

6x 1x 2x 5x

4x 1x

**3**

2x 1x 1x 1x

**4**

6x

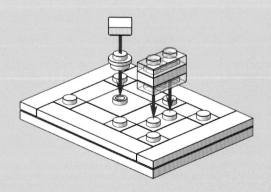

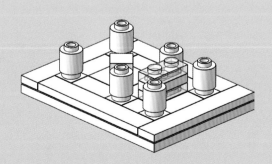

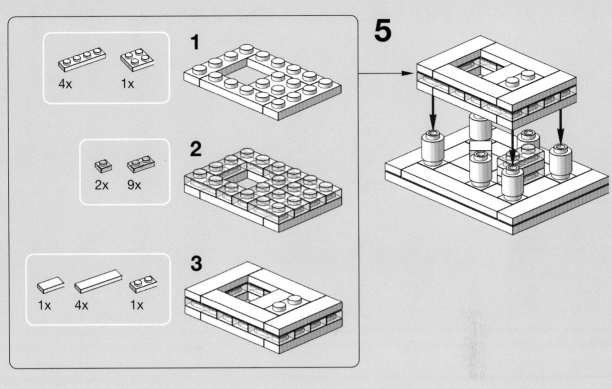

**1** 4x 1x

**2** 2x 9x

**3** 1x 4x 1x

**5**

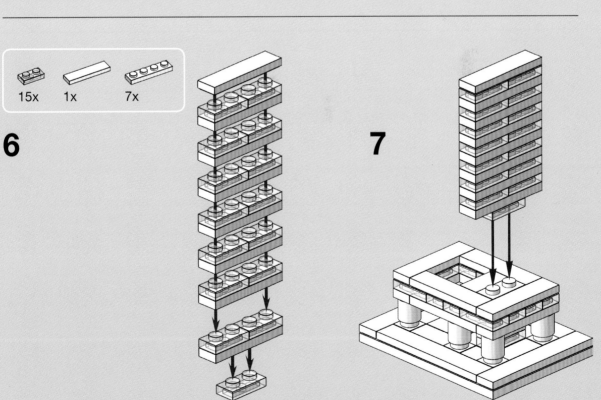

15x 1x 7x

**6**

**7**

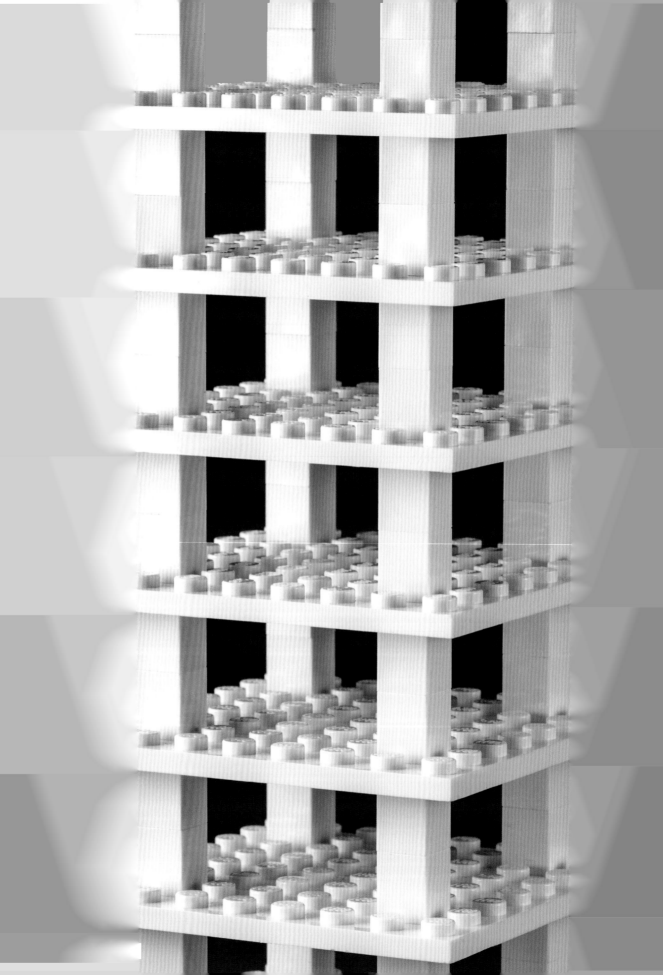

# LOAD-BEARING STRUCTURE
## 承重結構

大部份的現代主義風格摩天大樓都是圍繞著承重結構打造，多以鋼鐵和混凝土為興建而成。建築的外觀看起來很堅實，但實際上它的結構是有如帷幕般懸掛在中央的結構上。玻璃和鋁是最普遍的外觀素材，但有時候也會使用較傳統的材料如石材、磚材、或木材。我們將以這個承重結構作為後面兩個模型的基礎。

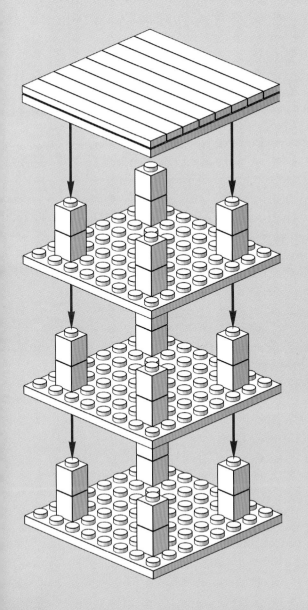

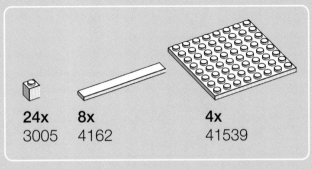

| 24x | 8x | 4x |
|---|---|---|
| 3005 | 4162 | 41539 |

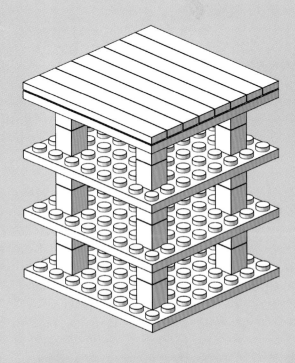

# CURTAIN-WALL BUILDING
## 帷幕牆大樓

你可以將這個簡單的現代主義風格帷幕式外牆懸掛在第八十五頁的基本承重結構上。
你也可以調整設計，將它作成更大或更小的建築物。

**12x**
3024

**24x**
3023

**24x**
2420

**4x**
3460

**4x**
4477

**24x**
3005

**4x**
3069

**2x**
6636

**2x**
4162

**48x**
87552

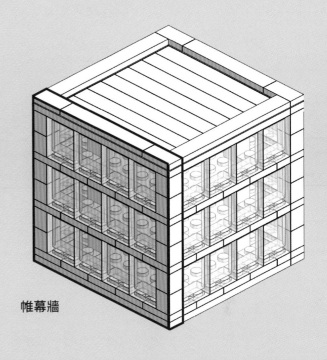

帷幕牆

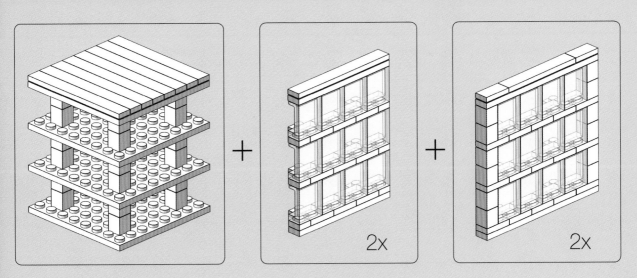

+

2x

+

2x

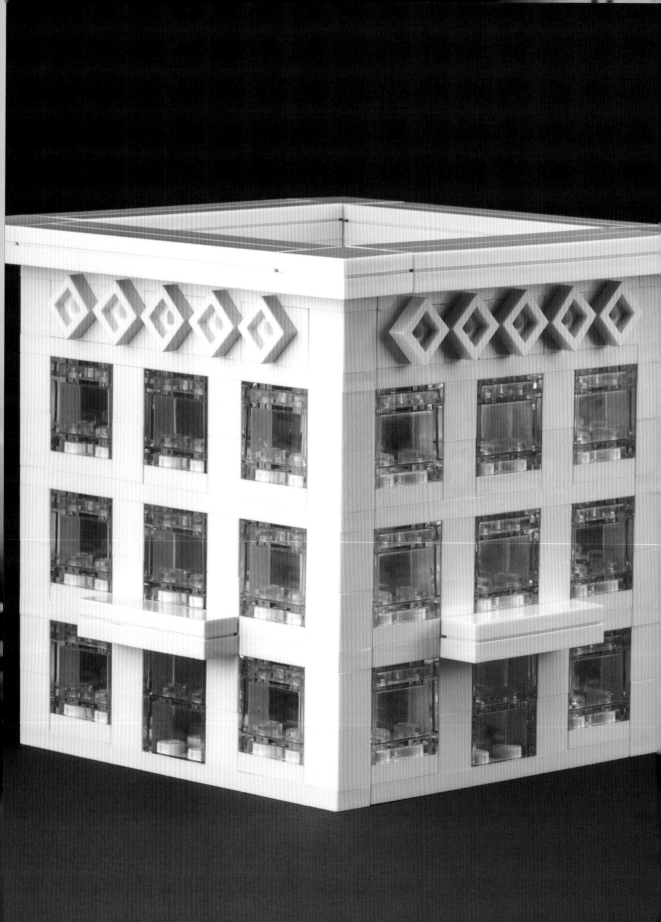

# SULLIVANESQUE BUILDING
## 蘇利文式建築

這個模型的外觀採用了路易斯 · 蘇利文的早期摩天大樓風格，然而它使用了與第八十五頁相同的承重結構，屬於帷幕牆式建築。

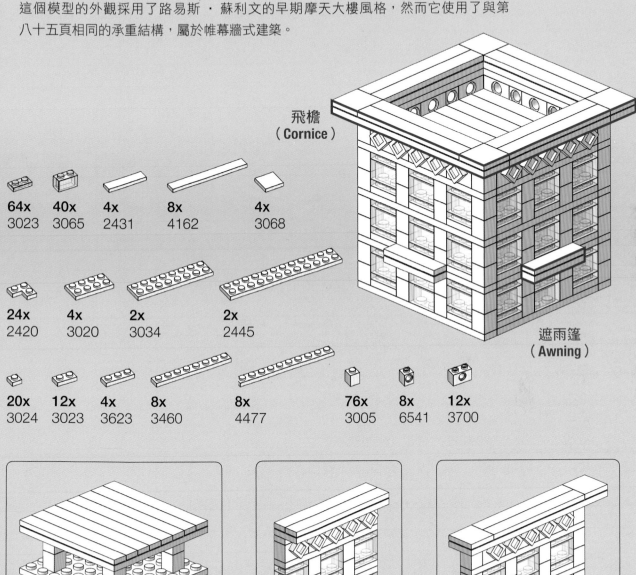

飛檐
（**Cornice**）

遮雨篷
（**Awning**）

| | | | | |
|---|---|---|---|---|
| **64x** 3023 | **40x** 3065 | **4x** 2431 | **8x** 4162 | **4x** 3068 |
| **24x** 2420 | **4x** 3020 | **2x** 3034 | **2x** 2445 | |

| | | | | | | | |
|---|---|---|---|---|---|---|---|
| **20x** 3024 | **12x** 3023 | **4x** 3623 | **8x** 3460 | **8x** 4477 | **76x** 3005 | **8x** 6541 | **12x** 3700 |

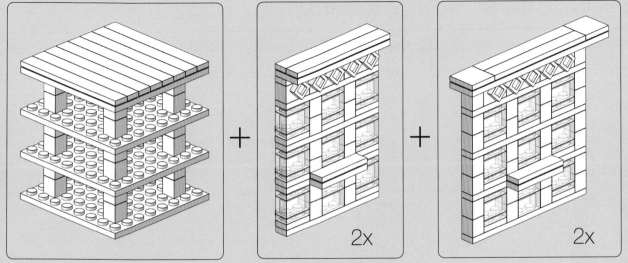

2x + 2x

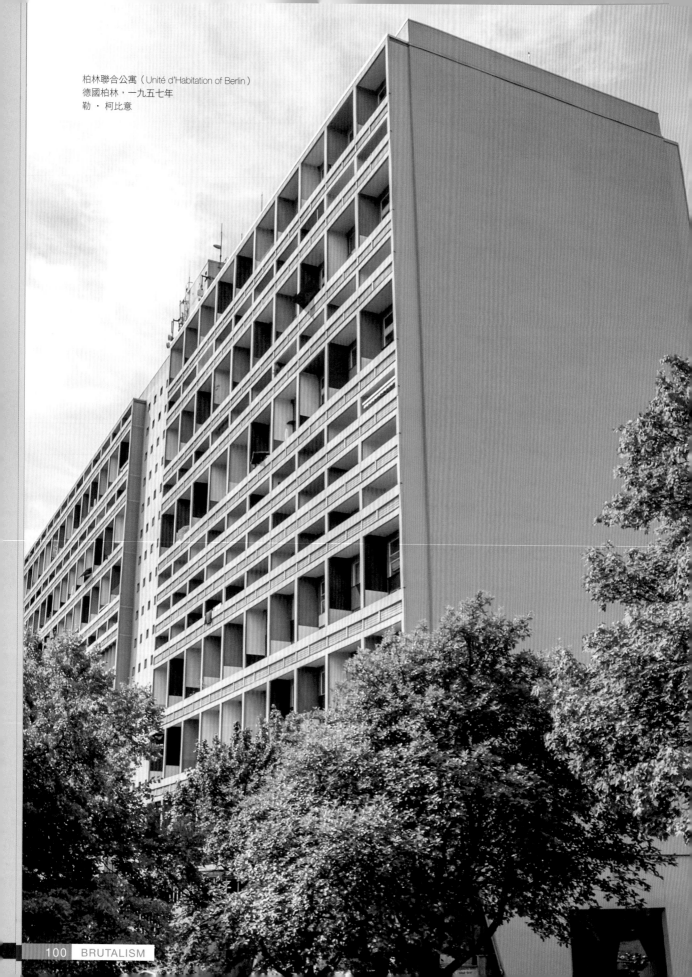

柏林聯合公寓（Unité d'Habitation of Berlin）
德國柏林，一九五七年
勒．柯比意

許多人以為「粗獷主義（Brutalism）」一詞來自於建築物有稜有角、豪邁霸氣、未經細緻加工的外型，這些特色很容易讓人想以「粗獷」這樣的詞來描述形容。然而這個名詞實際上是由「粗混凝土（béton brut，或raw concrete）」衍生而來，建築師勒・柯比意在許多建築作品中大量使用了這項建材。被歸類為現代主義風格設計的「薩伏瓦別墅（一九三一年）」或許是柯比意最有名的作品，但他後來打造的「聯合公寓（Unité d'Habitation，一九五二年）」卻是一棟混凝土建築代表作，同時也是早期粗獷主義風格的絕佳範例。

粗混凝土的多變性讓建築師得以變化出各種如雕塑般的樣式。粗獷主義風格建築可以如「安德魯梅維爾舍（Andrew Melville Hall，一九六七年）」般帶有尖銳的稜角；和「棲地６７（Habitat 67，一九六七年）」一樣採用立方體的外形；也可以強調流暢的圓弧線條；或者結合以上各種特色，好比印度昌迪加爾（Chandigarh）的「議會大廈（Palace of Assembly，一九六三年）」。有許多建築嚴守對稱的原則，但也有些建築的樣式相當出人意表。在粗獷主義風格建築中普遍可見造型怪異的小窗一這是在這些建築裡生活或工作的人們經常挑剔的問題。

## 樂高積木的混凝土質地感

這些積木的紋路模擬了去除掉混凝土表面之後所呈現的質地感。

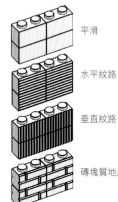

平滑

水平紋路

垂直紋路

磚塊質地感

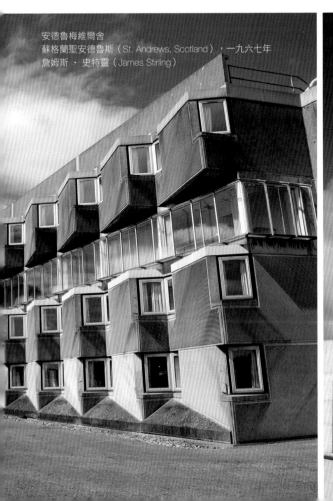

安德魯梅維爾舍
蘇格蘭聖安德魯斯（St. Andrews, Scotland），一九六七年
詹姆斯・史特靈（James Stirling）

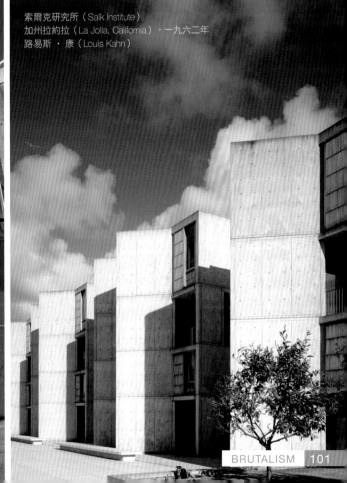

索爾克研究所（Salk Institute）
加州拉約拉（La Jolla, California），一九六二年
路易斯・康（Louis Kahn）

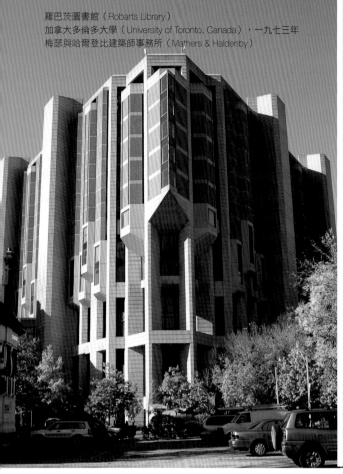

羅巴茨圖書館（Robarts Library）
加拿大多倫多大學（University of Toronto, Canada），一九七三年
梅瑟與哈爾登比建築師事務所（Mathers & Haldenby）

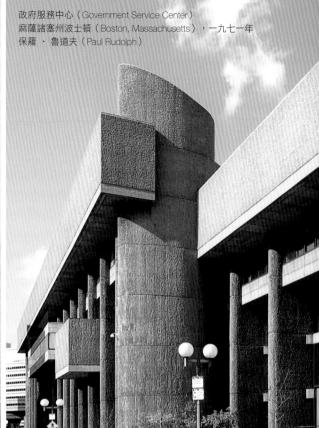

政府服務中心（Government Service Center）
麻薩諸塞州波士頓（Boston, Massachusetts），一九七一年
保羅‧魯道夫（Paul Rudolph）

## 樂高積木

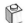

標準積木可以快速製作出大型結實的樣式。

斜面積木可以為模型創造出一些有趣的稜角。

反向斜面（inverted slopes）積木可以讓你的建築隨著高度升高而橫向發展。

圓形積木可以和尖銳的稜角形成對比。

雖然粗獷主義風格是一九六〇年代晚期至一九七〇年代早期的設計主流，但在接下來的時期裡強烈的負面意見不斷出現，許多粗獷主義風格建築因而遭受了拆除的命運。負面意見的出現是可以理解的：為了要立刻滿足伴隨都市成長而來的補助型住宅與其它服務的需求，許多粗獷主義風格的建築是在粗製濫造的情況下誕生的。

所幸，新世代的建築師與建築愛好者們不再抱持這些先入為主的想法。許多出色的粗獷主義建築依舊屹立，並且被視為重要地標而獲得保護。此外，近年來也興起了所謂的「新粗獷主義風格（Neobrutalist）」。這些新設計傾向於將重點放在混凝土的雕塑力以及建造巨大規模結構的能耐上，不再只有強調節省成本的優勢。「斐諾科學中心（Phæno Science Center，二〇〇五年）」結合了粗獷主義風格的建造技巧與抽象解構風格的樣式，就是一個明顯的例證。

### 以樂高積木呈現粗獷主義風格

許多粗獷主義建築都有帶直角的外觀，很容易便可以利用樂高積木重組起來。建築師莫瑟‧薩夫迪（Moshe Safdie）甚至曾經利用樂高積木來幫

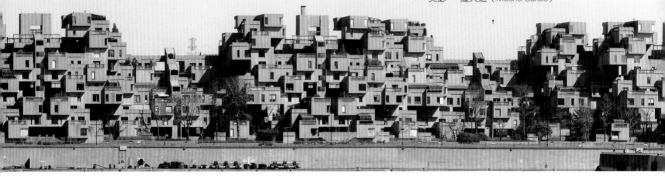

棲地６７（Habitat 67）
加拿大蒙特婁（Montreal, Canada），一九六七年
莫瑟‧薩夫迪（Moshe Safdie）

助他自己設計「棲地６７（Habitat 67）」。他在二〇一四年接受訪問時曾經提到：「我那時候把蒙特婁（Montreal）所有的樂高積木全買下了，因為我們打造了很多種不同的方案。２×１的積木尤其適合拿來做聚落研究用。」

樂高積木的樣式選擇愈來愈多，要製作帶有稜角與圓弧的模型不再困難；但因為積木樣式有限，你會發現要重建一棟特定的建築仍然是個挑戰。假使你想要打造一個樣式繁複的粗獷主義風格建築，或許你可以考慮採用自己的設計。如果你需要一些靈感的話，試試看以圓弧積木與有稜角的積木做出各種不同的組合。

### 樂高積木顏色

- 白色
- 淺藍灰色
- 深藍灰色
- 米色
- 透明色

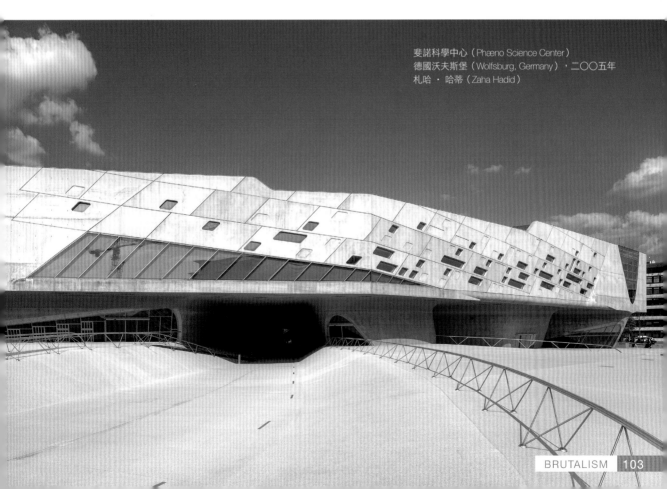

斐諾科學中心（Phæno Science Center）
德國沃夫斯堡（Wolfsburg, Germany），二〇〇五年
札哈‧哈蒂（Zaha Hadid）

# BRUTALIST LEGO MODELS
## 粗獷主義風格樂高積木模型

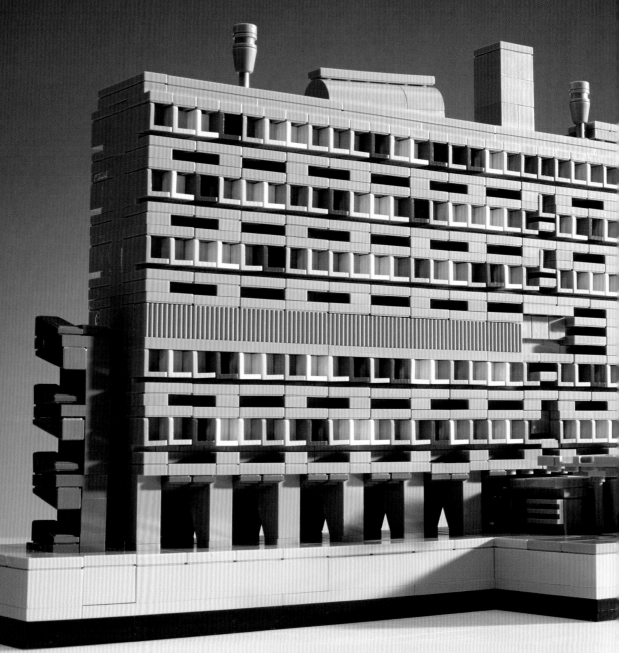

聯合公寓
法國馬賽（Marseille, France），一九五二年，勒・科比意
樂高模型設計：肯恩・派瑞—希威爾，製作：丹・馬德利嘉（Dan Madryga）

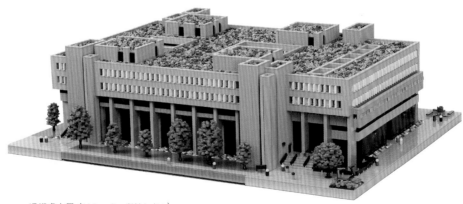

滑鐵盧大學（University of Waterloo）
數學與資訊科學大樓（Mathematics & Computer Building）
加拿大滑鐵盧（Waterloo, Canada），一九六八年
樂高模型製作：傑森 · 艾勒曼（Jason Allemann）

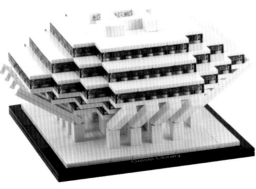

蓋澤爾圖書館（Geisel Library）
加州聖地牙哥（San Diego, California），一九七〇年
佩瑞拉與合夥人建築師事務所（Pereira & Associates）
樂高模型製作：湯姆 · 艾爾芬

棲地６７
加拿大蒙特婁，一九六七年，莫瑟 · 薩夫迪
樂高模型製作：娜塔莉 · 布薛爾（Nathalie Boucher）

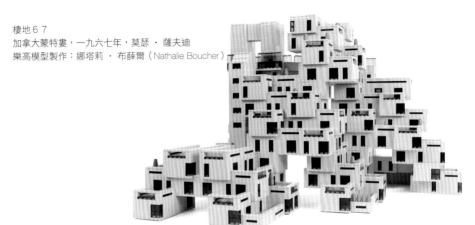

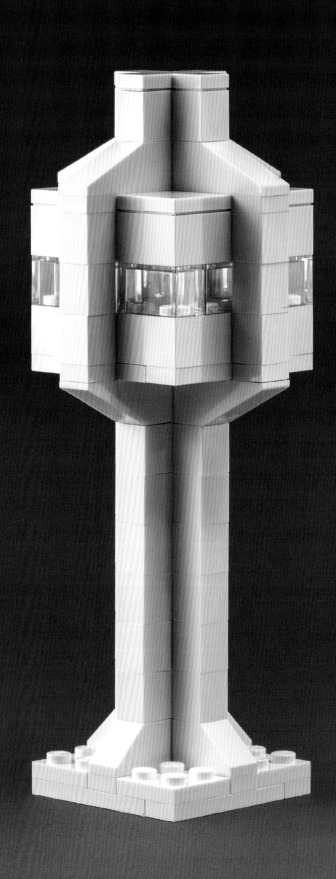

# AIR TRAFFIC CONTROL TOWER
# 飛航管制塔台

這座塔台的主要特色在於粗獷主義風格典型的稜角構造，並沒有以某一座特定的建築物為製作參考依據。許多大型國際機場的飛航管制塔台都有類似的莖狀設計，並且以鋼筋混凝土建造。雖然建築師們也可以利用混凝土做出圓弧的造型，但基於造價低廉的考量，帶有尖銳稜角的塊狀設計還是較為普遍。

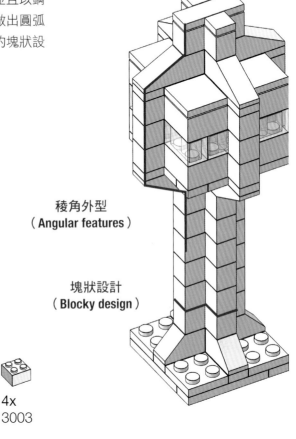

稜角外型
（**Angular features**）

塊狀設計
（**Blocky design**）

| | | | | |
|---|---|---|---|---|
| 21x | 6x | 10x | 4x | 4x |
| 3005 | 3004 | 3622 | 2357 | 3003 |

| | | | | | | |
|---|---|---|---|---|---|---|
| 2x | 1x | 4x | 4x | 4x | 4x | 8x |
| 3070 | 63864 | 3068 | 3040 | 4286 | 4287 | 3065 |

| | | | | | | | |
|---|---|---|---|---|---|---|---|
| 6x | 3x | 4x | 6x | 1x | 4x | 1x | 1x |
| 3024 | 3023 | 3623 | 3710 | 3666 | 3022 | 3021 | 3031 |

5x  2x  1x

**1**

4x  4x

**2**

8x  4x

**3**

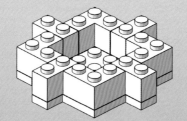

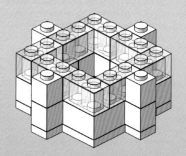

4x  4x

**4**

2x  3x

**5**

1x  2x  1x

**6**

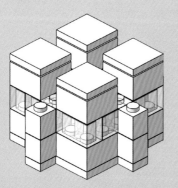

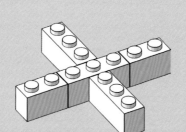

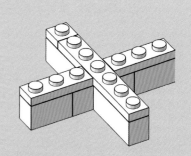

1x  4x

**7**

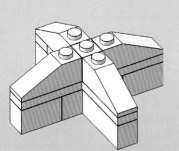

2x  1x

**8**

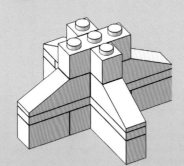

2x  1x

**9**

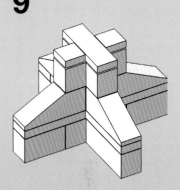

1x  4x  1x

**10**

3x  1x  4x

**11**

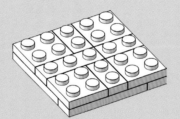

1x  4x

**12**

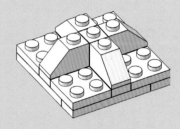

12x  6x

1x  4x

# 13

# 14

# 15

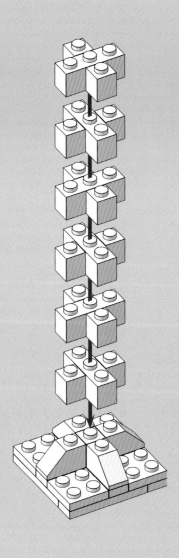

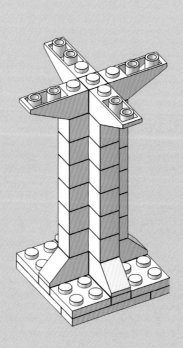

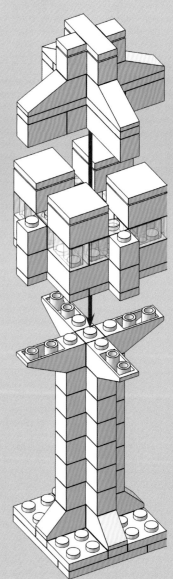

**16**

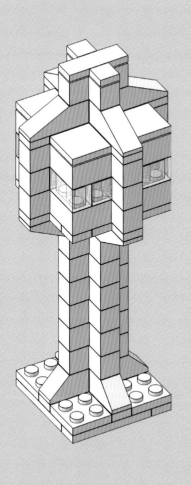

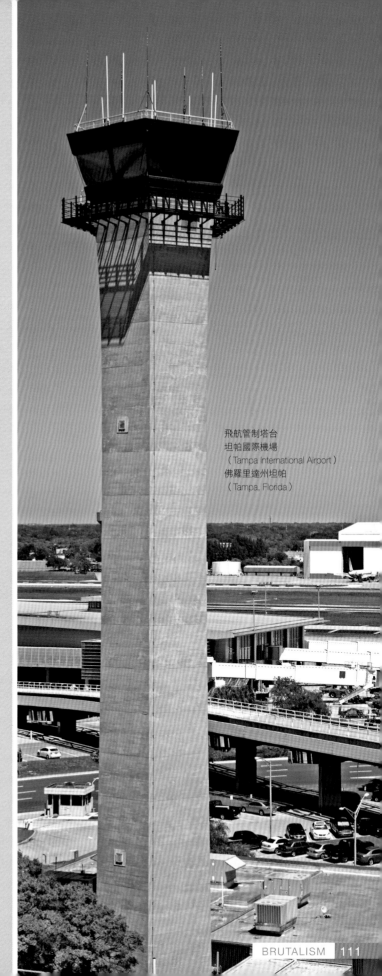

飛航管制塔台
坦帕國際機場
（Tampa International Airport）
佛羅里達州坦帕
（Tampa, Florida）

# GLASS LIBRARY
# 玻璃圖書館

這棟建築物有著雄渾、理性、與明確的粗獷主義風格外觀，即使它的大面玻璃窗設計在粗獷主義風格中並不常見。這個模型大致以加州聖地牙哥「蓋澤爾圖書館」（一九七〇年）為參考依據。斜角混凝土支撐結構形成懸臂，支撐住比建築底部還寬的上方樓層。

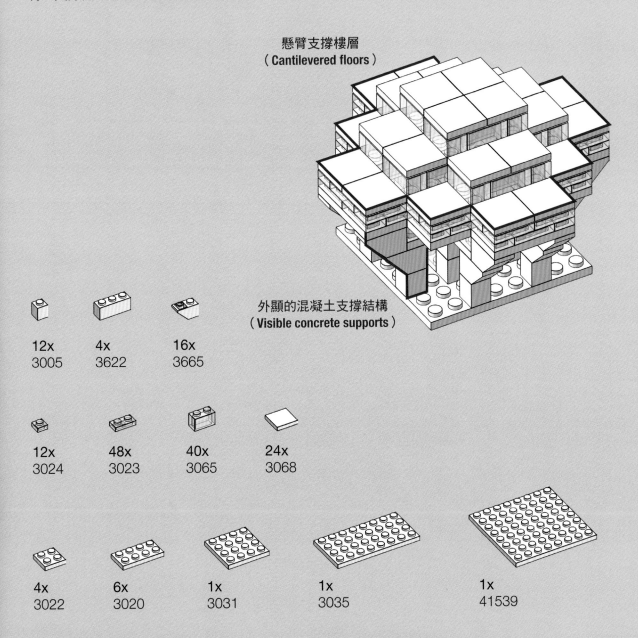

懸臂支撐樓層
（Cantilevered floors）

外顯的混凝土支撐結構
（Visible concrete supports）

| | | |
|---|---|---|
| 12x | 4x | 16x |
| 3005 | 3622 | 3665 |

| | | | |
|---|---|---|---|
| 12x | 48x | 40x | 24x |
| 3024 | 3023 | 3065 | 3068 |

| | | | | |
|---|---|---|---|---|
| 4x | 6x | 1x | 1x | 1x |
| 3022 | 3020 | 3031 | 3035 | 41539 |

1x

**1**

4x    12x

**2**

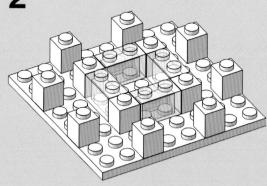

4x    8x

**3**

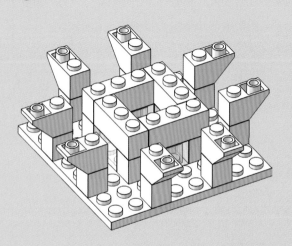

2x    1x

**4**

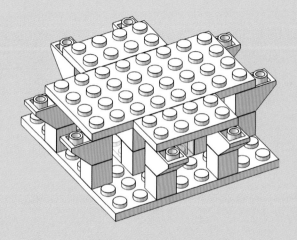

**5**

**14x**

**6**

**8x**

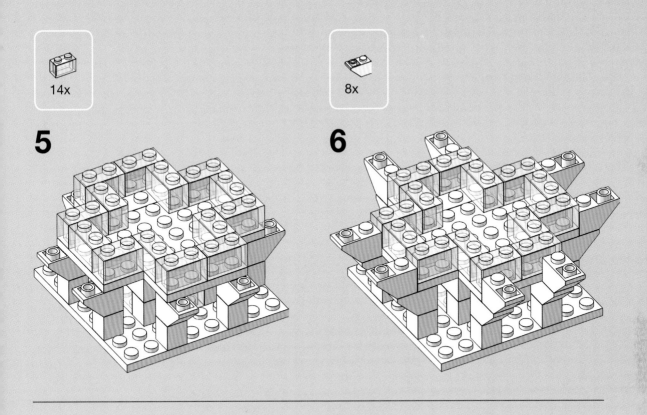

**7**

**4x**  **4x**

**8**

**8x**  **1x**

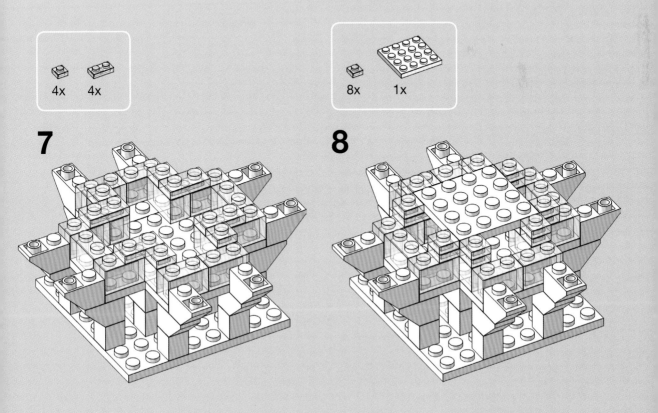

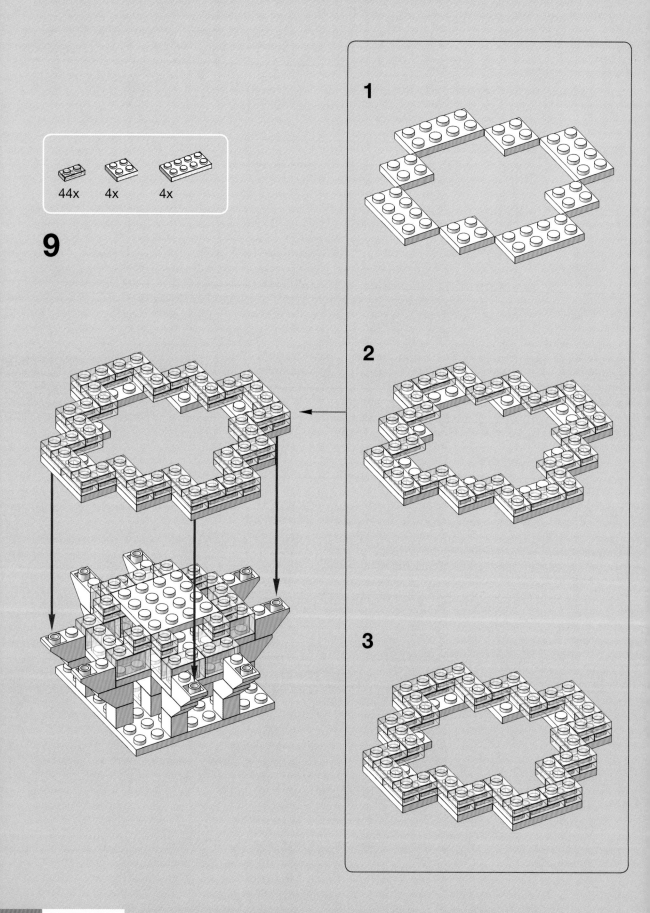

## 10

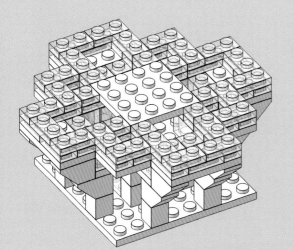

## 11

12x

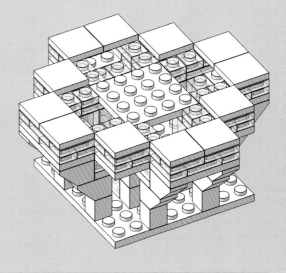

## 12

10x

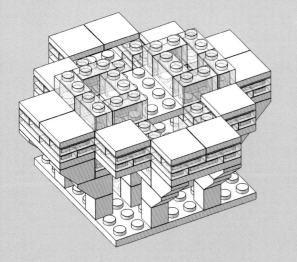

## 13

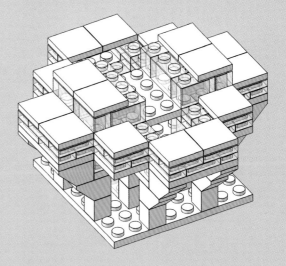

4x

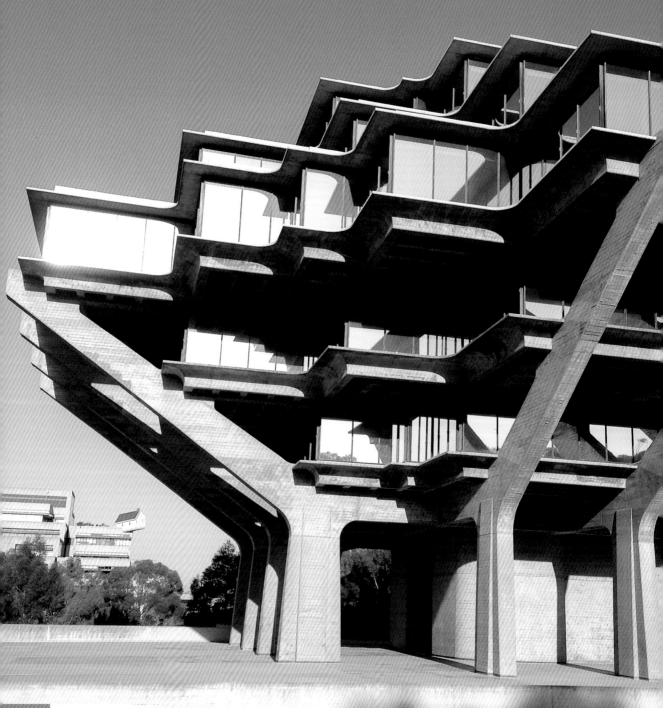

蓋澤爾圖書館（Geisel Library）
加州聖地牙哥，一九七〇年
佩瑞拉與合夥人建築師事務所（Pereira & Associates）

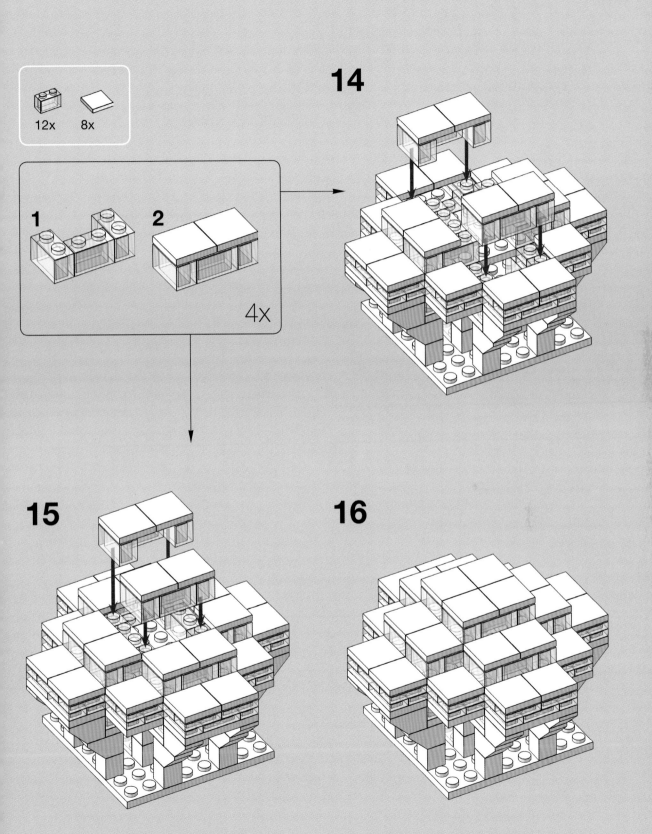

**14**

**15**

**16**

1

2

4x

12x   8x

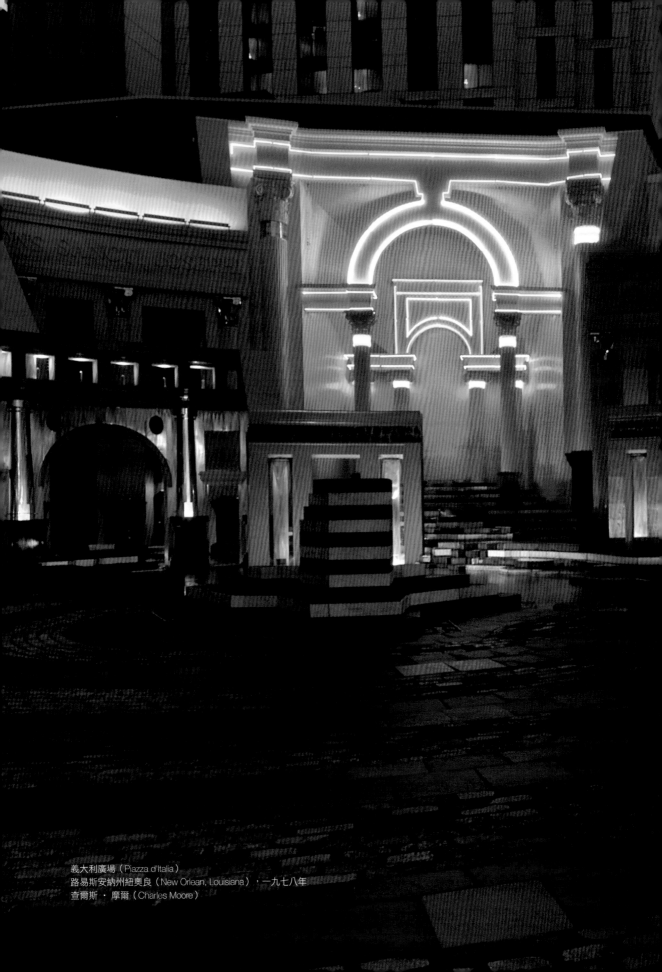

義大利廣場（Piazza d'Italia）
路易斯安納州紐奧良（New Orlean, Louisiana），一九七八年
查爾斯‧摩爾（Charles Moore）

# POSTMODERN
## 後現代主義風格

叱吒舞台四十年後，現代主義風格的光環逐漸
褪色，代之而起的是更具裝飾性與歷史色彩的
風格。在現代主義風格的玻璃與鋼筋建築襲捲
世界各地之後，後現代主義風格建築轉而探索
各式各樣的替代方案。羅伯特‧范裘利（Robert
Venturi）便主張「少則無趣」（Less is a bore.），
以反駁現代主義風格建築師密斯‧凡德羅的名
言「少即是多」。

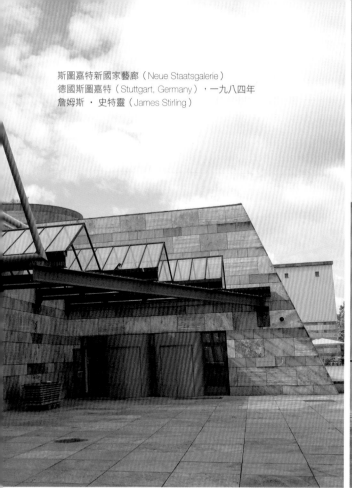

斯圖嘉特新國家藝廊（Neue Staatsgalerie）
德國斯圖嘉特（Stuttgart, Germany），一九八四年
詹姆斯・史特靈（James Stirling）

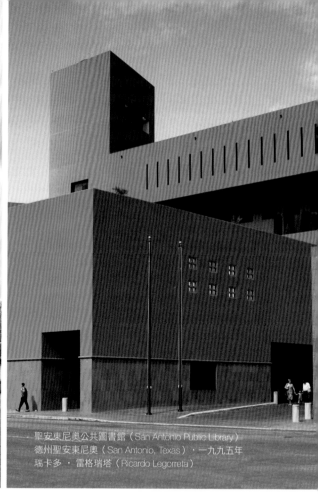

聖安東尼奧公共圖書館（San Antonio Public Library）
德州聖安東尼奧（San Antonio, Texas），一九九五年
瑞卡多・雷格瑞塔（Ricardo Legorreta）

## 樂高積木

 頭燈積木可以用於製作開有小窗戶的牆面。

 拱形與圓弧形結構經常出現在後現代主義風格設計當中。

 製作斜面屋頂時必須使用斜面積木。

的另一項招牌特色，就是會以誇張的尺寸運用一些具有識別性的樣式，例如「卡托納之家（House in Katonah，一九七五年）」，一扇大圓窗便佔據了這棟住家的門面。我們也可以看到一些常見的樣式被加以變形，像是現在被改名為「索尼大廈（Sony Tower）」的「ＡＴ＆Ｔ大廈（一九八四年）」樓頂的齊本德爾式山形牆，或者是「義大利廣場（Piazza d' Ilatia，一九七八年）」以霓虹燈勾勒出的古典形制輪廓。

雖然許多後現代主義風格的建築師會從古典樣式中汲取靈感，但他們也會探索其它不同的風格，瑞卡多・雷格瑞塔（Ricardo Legorreta）便參考美國西南部的風格設計了「聖安東尼奧公共圖書館（San Antonio Public Library，一九九五年）」。後現代主義風格運動不僅僅發生在西方建築上：世界最高的建築之一「台北１０１（二〇〇四年）」在外觀設計上便受到寶塔式建築（pagoda）的啟發而呈現後現代主義風格，這種層疊式的塔樓經常可見於傳統亞洲建築當中。

批判者認為後現代主義風格的建築師們只是為了企業品牌的利益而利用一些社會或歷史的線索。舉例來說，一棟建築之所以建造了帶有裝飾性立柱的立面，或許是因為在潛意識裡它們是代表力量的象徵。當然，同樣的說法也可以套用在早先三十年前那些採用現代主義風格的企業建築上。有些指標性的後現代主義風格建築成了它們所代表的企業品牌的總部大樓，例如「泛美金字塔大廈（Transamerica Pyramid，一九七二年）」。

## 以樂高積木呈現後現代主義風格

由於許多後現代主義風格建築使用了簡化後的歷史設計元素作為表現，要以樂高積木來呈現後現代主義風格建築會是一項挑戰。將大型建物簡化為小型樂高模型的過程，正與後現代主義風格建築師將歷史建築要素簡化為基本樣式大致相仿。這也是為什麼任何風格的樂高改造模型看起來都會帶有些許後現代主義風格的外觀。本章所出現的模型都帶有強烈的幾何設計，這是後現代主義風格所獨有的特色。

### 樂高積木顏色

- 淺藍灰色
- 米色
- 深橘色
- 深紅色
- 中藍色
- 砂綠色
- 透明淺藍色

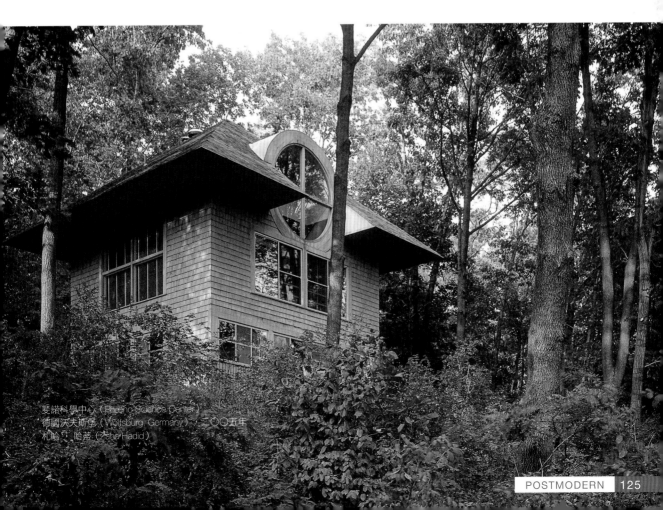

斐諾科學中心（Phaeno Science Center）
德國沃夫斯堡（Wolfsburg, Germany），二〇〇五年
札哈·哈蒂（Zaha Hadid）

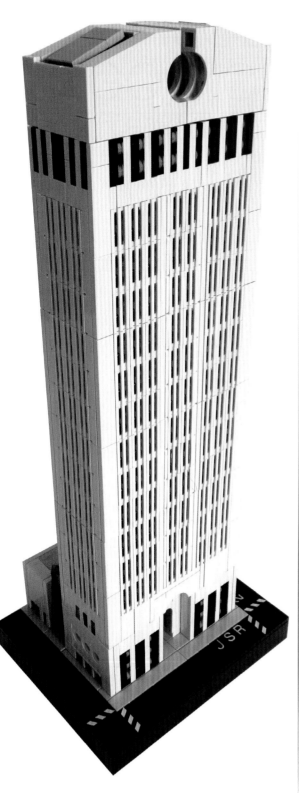

索尼大廈（Sony Tower）
紐約州紐約，一九八四年，
菲利普 · 強森與約翰 · 布爾基（John Burgee）
樂高模型製作：史賓塞 · 瑞茲卡拉

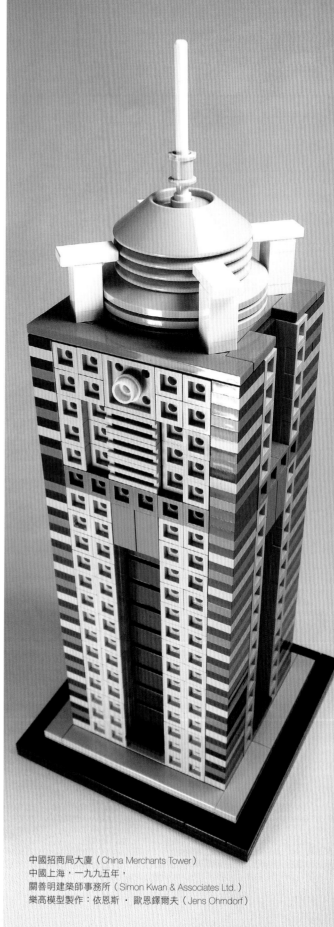

中國招商局大廈（China Merchants Tower）
中國上海，一九九五年，
關善明建築師事務所（Simon Kwan & Associates Ltd.）
樂高模型製作：依恩斯 · 歐恩鐸爾夫（Jens Ohrndorf）

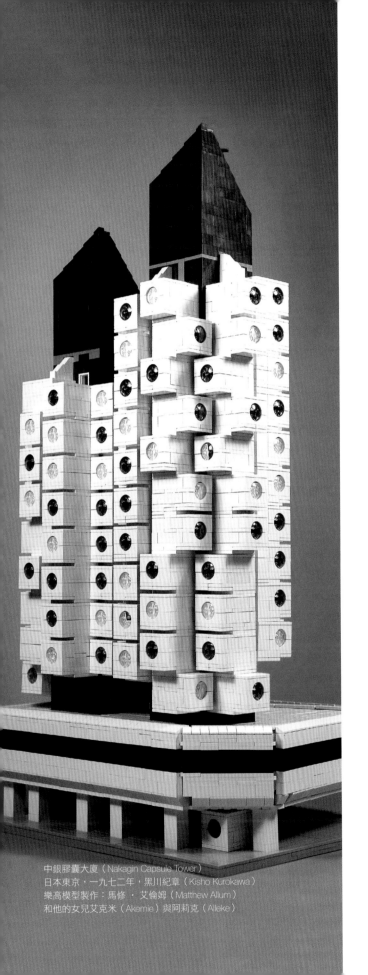

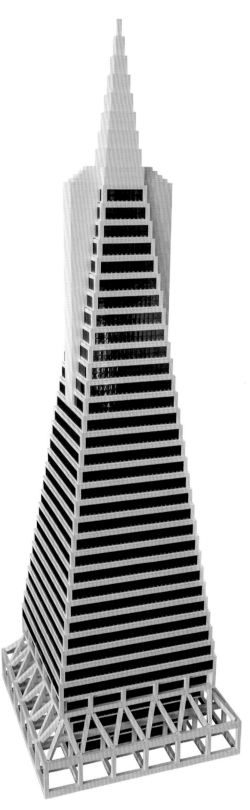

中銀膠囊大廈（Nakagin Capsule Tower）
日本東京，一九七二年，黑川紀章（Kisho Kurokawa）
樂高模型製作：馬修・艾倫姆（Matthew Allum）
和他的女兒艾克米（Akemie）與阿莉克（Alleke）

泛美金字塔大廈（Transamerica Pyramid）
加州舊金山（San Francisco, California），一九七二年，
威廉・佩瑞拉
樂高模型製作：亞當・瑞德・塔克

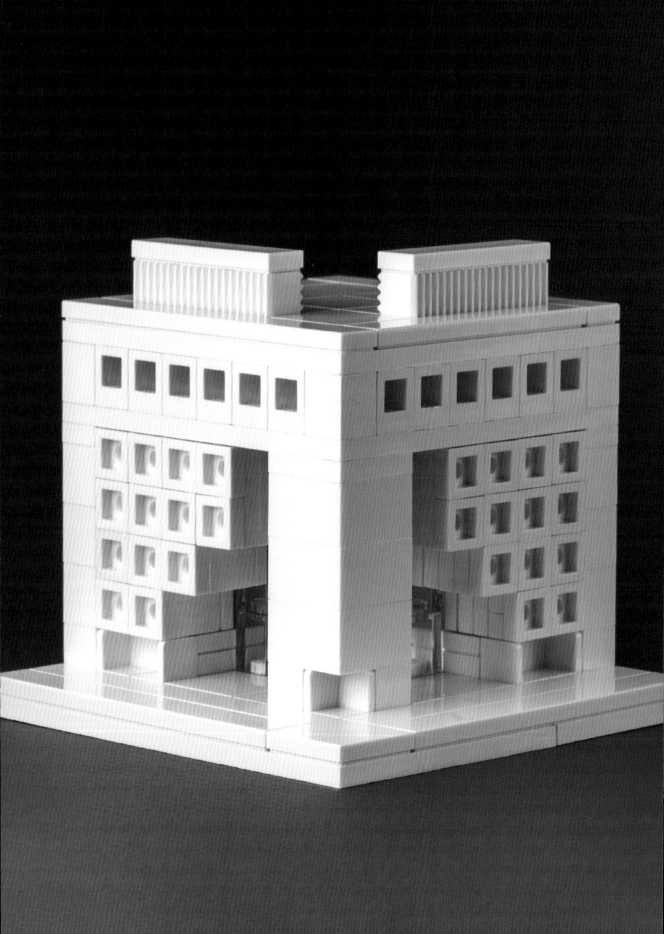

# OFFICE BUILDING
# 辦公大樓

這個模型參考了建築師馬利歐 · 波塔（Mario Botta）於瑞士建造的「蘭希拉一號大廈（Ransila I，一九九○年）」，其特色在於嚴謹有序的網格方窗，與被門前立柱隔斷的破碎立面。

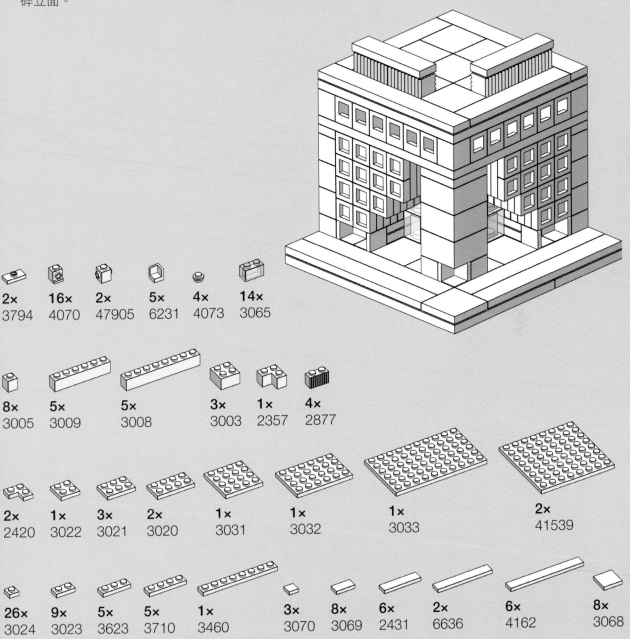

| | | | | | |
|---|---|---|---|---|---|
| 2× | 16× | 2× | 5× | 4× | 14× |
| 3794 | 4070 | 47905 | 6231 | 4073 | 3065 |

| | | | | | |
|---|---|---|---|---|---|
| 8× | 5× | 5× | 3× | 1× | 4× |
| 3005 | 3009 | 3008 | 3003 | 2357 | 2877 |

| | | | | | | |
|---|---|---|---|---|---|---|
| 2× | 1× | 3× | 2× | 1× | 1× | 1× | 2× |
| 2420 | 3022 | 3021 | 3020 | 3031 | 3032 | 3033 | 41539 |

| | | | | | | | |
|---|---|---|---|---|---|---|---|
| 26× | 9× | 5× | 5× | 1× | 3× | 8× | 6× | 2× | 6× | 8× |
| 3024 | 3023 | 3623 | 3710 | 3460 | 3070 | 3069 | 2431 | 6636 | 4162 | 3068 |

1×

2×    1×    1×    12×

# 11

# 12

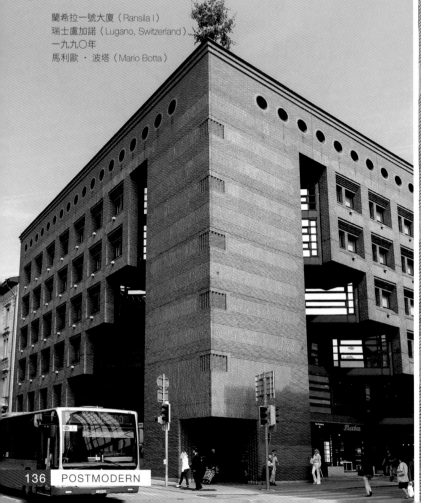

蘭希拉一號大廈（Ransila I）
瑞士盧加諾（Lugano, Switzerland）
一九九〇年
馬利歐・波塔（Mario Botta）

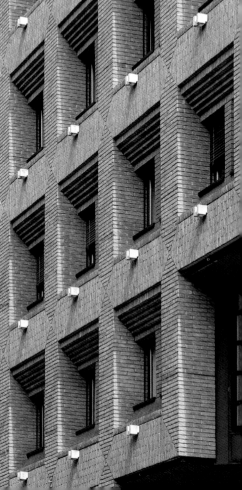

**13**

**14**

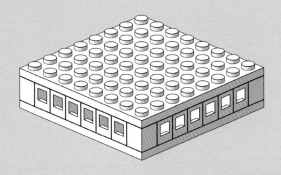

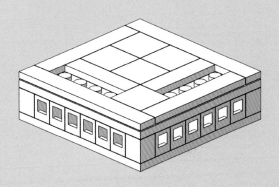

**16**

**15**

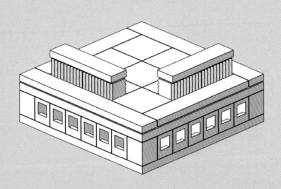

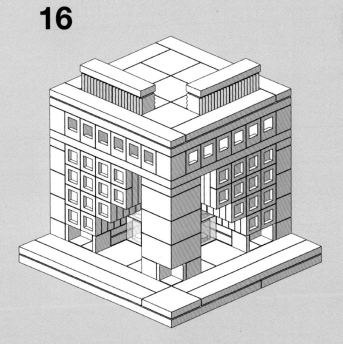

**9**

1×     1×

**10**

1×     1×

**11**

2×     2×

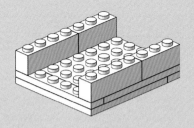

**12**

6×     4×

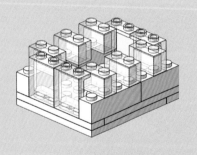

**13**

8×

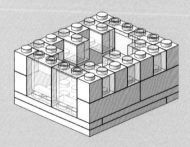

**14**

1×     1×

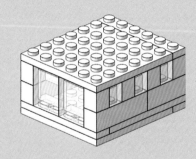

1x    1x

6x

4x    2x

## 15

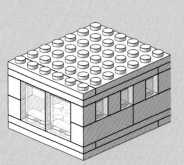

## 16

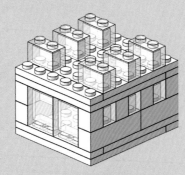

## 17

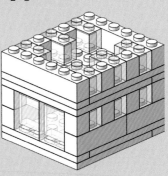

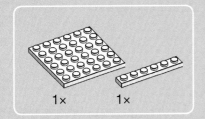

1x    1x

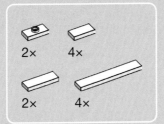

2x    4x

2x    4x

2x    1x

## 18

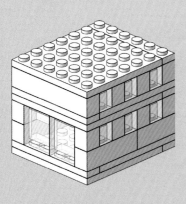

## 19

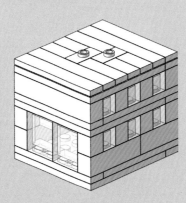

## 20

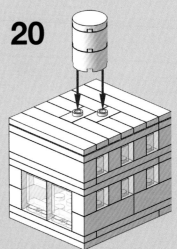

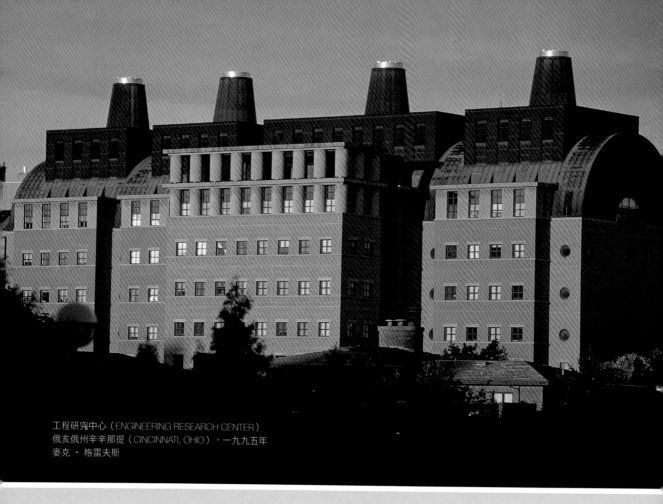

工程研究中心（ENGINEERING RESEARCH CENTER）
俄亥俄州辛辛那提（CINCINNATI, OHIO）・一九九五年
麥克・格雷夫斯

**21**

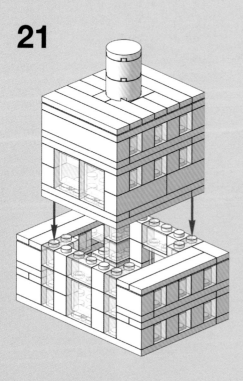

**22**

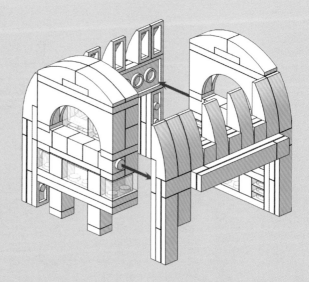

**23**

**24**

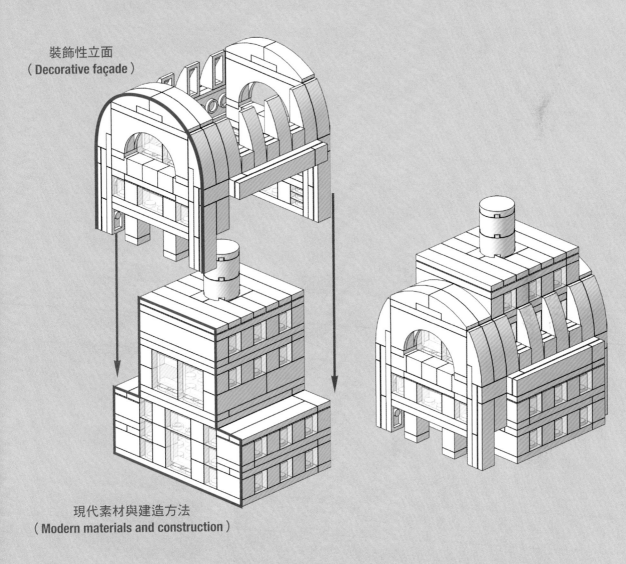

裝飾性立面
（Decorative façade）

現代素材與建造方法
（Modern materials and construction）

這個模型分為兩個部份製作——一個裝飾性的立面包
覆在另一個樣式簡單的現代核心結構上。即使在外觀
上帶有古典風格的色彩，但大部份後現代主義風格建
築還是會採用節省成本的現代建築技巧與素材。

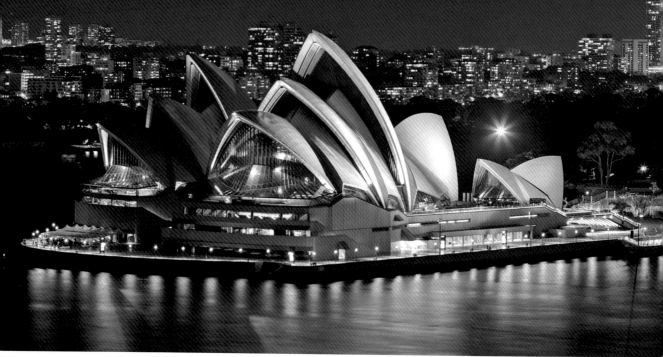

雪梨歌劇院（Sydney Opera House）
澳洲雪梨，一九七三年
約恩・伍森（Jorn Utzon）

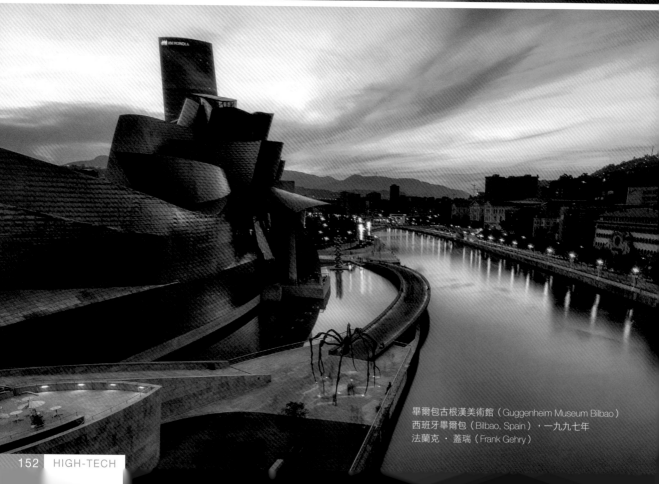

畢爾包古根漢美術館（Guggenheim Museum Bilbao）
西班牙畢爾包（Bilbao, Spain），一九九七年
法蘭克・蓋瑞（Frank Gehry）

以貝殼造型著稱的「雪梨歌劇院（Sydney Opera House，一九七三年）」是最早於設計過程中使用電腦輔助的建築之一，高科技建築設計的時代也自此宣告展開。原始的電腦模型幫助設計團隊計算出支撐巨大混凝土貝殼所需要的結構參數，也為確保貝殼上每一根肋材構架間的無縫接合提供了精準的測量數據。

一九九七年，法蘭克・蓋瑞（Frank Gehry）的「畢爾包古根漢美術館（Guggenheim Museum Bilbao）」讓帶有複雜圓弧造型的建築進入了新的層次。蓋瑞因為這棟熱門建築而成為一位人氣建築師，或者說「明星建築師（starchitect）」。後來他在世界各地蓋了許多類似的建築物，包括洛杉磯的「迪士尼音樂廳（Walt Disney Concert Hall，二〇〇三年）」。

我們在皇家安大略博物館（Royal Ontario Museum）主要入口處的「麥克・李－陳水晶展廳（Michael Lee-Chin Crystal），二〇〇七年」也可以看到相仿、但帶有尖銳斜角的建築樣式。這個大膽的高科技建築設計出自丹尼爾・里伯斯金（Daniel Libeskind）之手，他將這棟建築嫁接在以古典風格設計的博物館主體上，讓人倍感震撼。

## 素材

高科技建築設計取材非常廣泛，包括有先進的塑料、機切夾板（machine-cut plywood）、混凝土、與大量的玻璃和鋼鐵。「畢爾包古根漢美術館」所使用的包覆建材是僅有三分之一公釐厚的鈦金屬板！

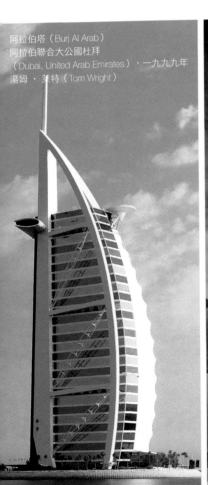

阿拉伯塔（Burj Al Arab）
阿拉伯聯合大公國杜拜
（Dubai, United Arab Emirates），一九九九年
湯姆・萊特（Tom Wright）

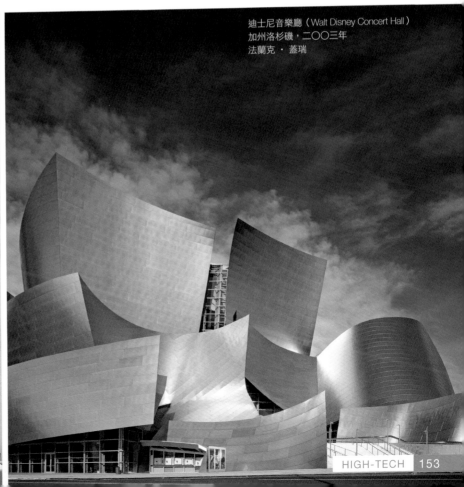

迪士尼音樂廳（Walt Disney Concert Hall）
加州洛杉磯，二〇〇三年
法蘭克・蓋瑞

龐畢度中心（Centre Georges Pompidou）
法國巴黎，一九七七年
倫佐・皮亞諾（Renzo Piano）、理查・羅傑斯（Richard Rogers）、詹弗朗克・法蘭契尼（Gianfranco Franchini）

## 樂高積木

科技系列的零件可以用於重現建築的結構要素

楔形與弧形零件可以為雕刻作品般的複雜樣式大致模擬出圓弧的形狀

軟管可以彎折成圓弧形狀，並且固定在夾子上

這種風格有時候被稱為「解構主義風格（Deconstructivism）」，因為這些建築物的支撐架構通常隱藏不可見，而它們的基本外形看起來則像是被拆解、分裂、弄皺的結果。

另外一個極端例子是「龐畢度中心（Centre Georges Pompidou，一九七七年）」，它將通常會被隱藏在建築內部的設備裝置移至建築外，強調建築的結構與功能之美。這是一棟裡外翻轉的建築！有許多高科技設計建築回頭採用了現代主義風格的長方體造型，但在設計上卻有更多趣味巧思；「龐畢度中心」正是其中的先驅。其它高科技現代主義風格的建築範例還有諾曼・佛斯特（Norman Foster）的「匯豐銀行大廈（HSBC Building，一九八五年）」和貝聿銘（I. M. Pei）的「中銀大廈（Bank of China Tower，一九九〇年）」。

有一些建築師融合了高科技現代主義與解構主義，打造出以支撐結構為設計主軸的單一建築。最著名的例子就是由身兼結構工程師、建築師、與雕刻家的聖地牙哥・卡拉特拉瓦（Santiago Calatrava）所設計的「雷焦艾米利亞高鐵火車站（Reggio Emilia AV Mediopadana，二〇一三年）」，這是一座騰空的橋樑形建築。湯姆・萊特（Tom Wright）的作品「阿拉伯塔（Burj Al Arab，一九九九年）」則是另一個混搭風格的代表性範例；它的外觀既時髦又帶有漂亮的圓弧線條，但呈對角線的支撐結構也仍然是建築設計中的亮點。

在某些極端的例子中，高科技建築設計的建築師會讓電腦直接處理設計流程。建築師們會先描述他們想像的建築外觀，然後便放手讓電腦的演算法去判斷出最有效率的建造方法。在未來，電腦或許有辦法設計出整棟建築物，但它們是否能夠與偉大建築師的創意才能一較高下呢？

## 以樂高積木呈現高科技建築設計

就其方正的外形與明確已知的比例來說，樂高積木並不是能夠掌握圓弧造型的理想媒介，然而這卻是解構主義設計——如法蘭克・蓋瑞的作品——當中非常普遍的造型。話說回來，你還是可以在建造大尺寸模型的時候利用基本顆粒做出大致的圓弧形狀，或者找出圓弧形的零件，比方說那些通常會用於製作飛機機頭的積木零件。

有些比較接近長方體的高科技建築就適合以樂高積木打造。你可以利用基本顆粒來製作，或者以「科技系列（Technic）」的升降臂、輪軸、接頭創作出先進的結構工程外形，以及角度特異的建築物。

### 樂高積木顏色

- 白色
- 淺藍灰色
- 黑色
- 紅色
- 橘色
- 萊姆色
- 中藍色
- 透明淺藍色
- 透明色

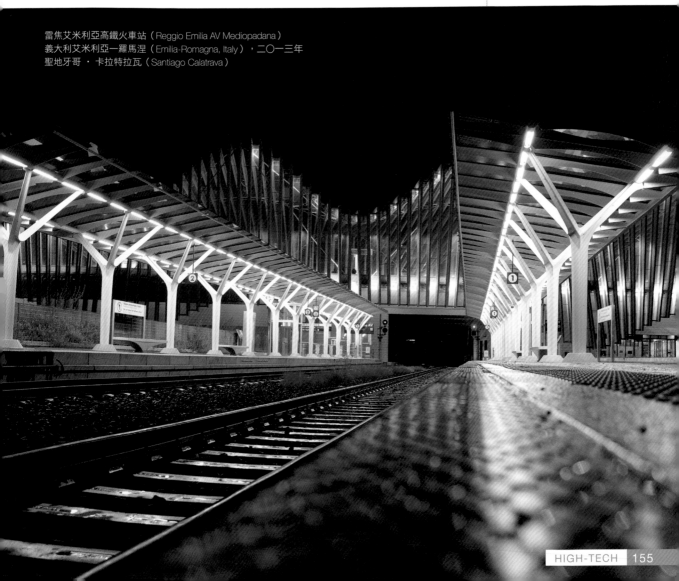

雷焦艾米利亞高鐵火車站（Reggio Emilia AV Mediopadana）
義大利艾米利亞—羅馬涅（Emilia-Romagna, Italy），二〇一三年
聖地牙哥・卡拉特拉瓦（Santiago Calatrava）

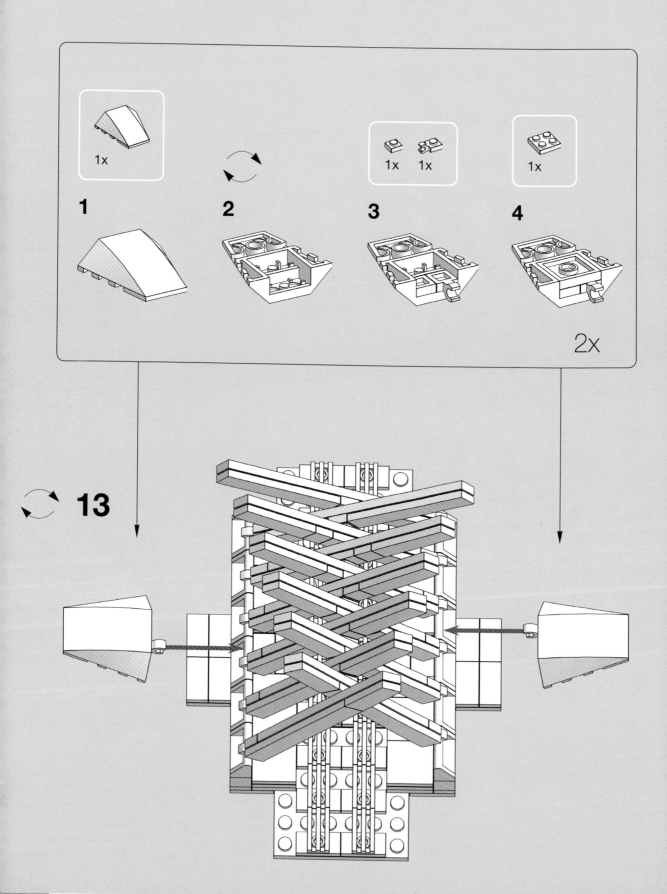

在某些極端的例子中，高科技建築設計的建築師會讓電腦直接處理設計流程。建築師們會先描述他們想像的建築外觀，然後便放手讓電腦的演算法去判斷出最有效率的建造方法。在未來，電腦或許有辦法設計出整棟建築物，但它們是否能夠與偉大建築師的創意才能一較高下呢？

## 以樂高積木呈現高科技建築設計

就其方正的外形與明確已知的比例來說，樂高積木並不是能夠掌握圓弧造型的理想媒介，然而這卻是解構主義設計——如法蘭克・蓋瑞的作品——當中非常普遍的造型。話說回來，你還是可以在建造大尺寸模型的時候利用基本顆粒做出大致的圓弧形狀，或者找出圓弧形的零件，比方說那些通常會用於製作飛機機頭的積木零件。

有些比較接近長方體的高科技建築就適合以樂高積木打造。你可以利用基本顆粒來製作，或者以「科技系列（Technic）」的升降臂、輪軸、接頭創作出先進的結構工程外形，以及角度特異的建築物。

### 樂高積木顏色

- 白色
- 淺藍灰色
- 黑色
- 紅色
- 橘色
- 萊姆色
- 中藍色
- 透明淺藍色
- 透明色

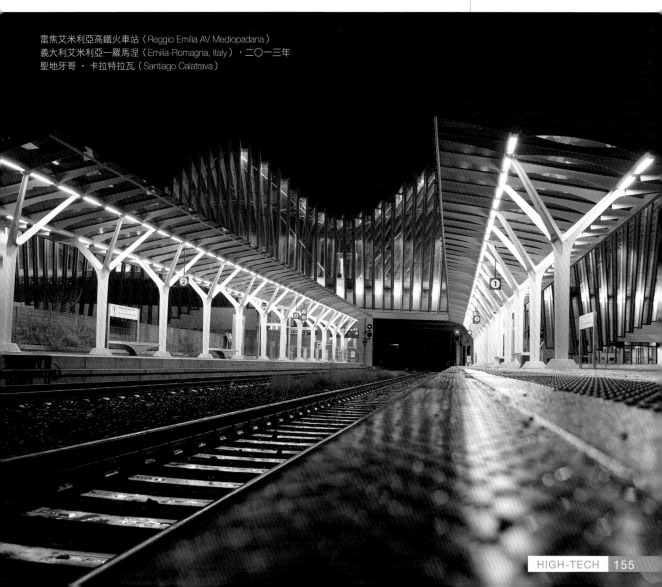

雷焦艾米利亞高鐵火車站（Reggio Emilia AV Mediopadana）
義大利艾米利亞一羅馬涅（Emilia-Romagna, Italy），二〇一三年
聖地牙哥・卡拉特拉瓦（Santiago Calatrava）

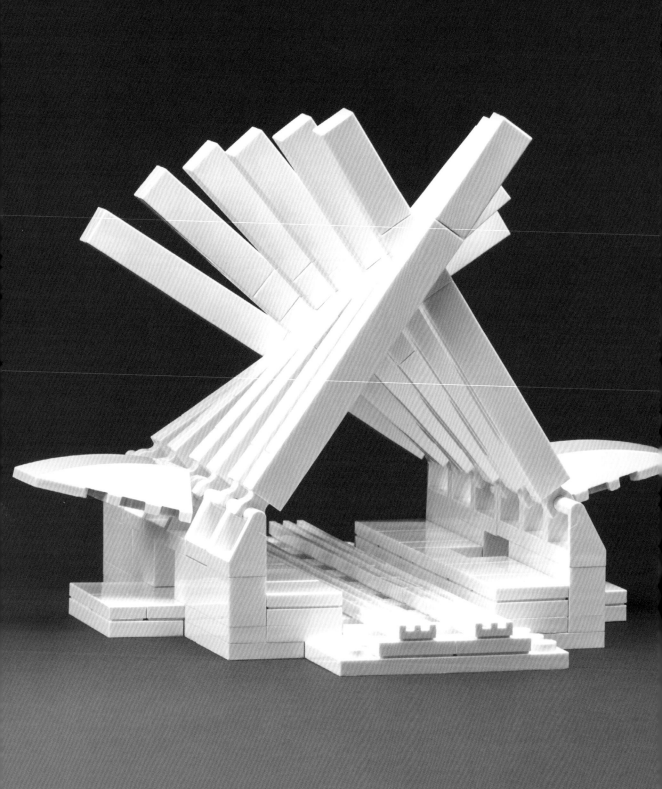

# TRAIN STATION
# 火車站

這棟高科技建築設計的火車站有外顯的結構，其靈感來自於建築師聖地牙哥 · 卡拉特拉瓦所設計的幾件建築作品。

這是一個參數化建築（parametric architecture）的範例。在這個設計裡，屋頂每一個區塊的相交之處都比前樑略低，這樣就可以利用直樑模擬出圓弧屋頂的效果。

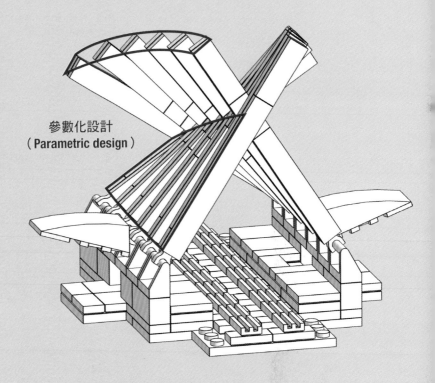

參數化設計
（Parametric design）

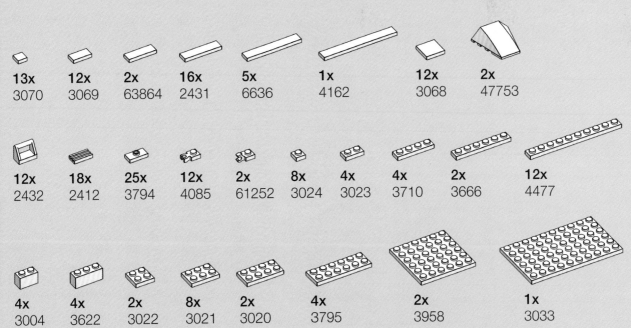

| 13x 3070 | 12x 3069 | 2x 63864 | 16x 2431 | 5x 6636 | 1x 4162 | 12x 3068 | 2x 47753 |

| 12x 2432 | 18x 2412 | 25x 3794 | 12x 4085 | 2x 61252 | 8x 3024 | 4x 3023 | 4x 3710 | 2x 3666 | 12x 4477 |

| 4x 3004 | 4x 3622 | 2x 3022 | 8x 3021 | 2x 3020 | 4x 3795 | 2x 3958 | 1x 3033 |

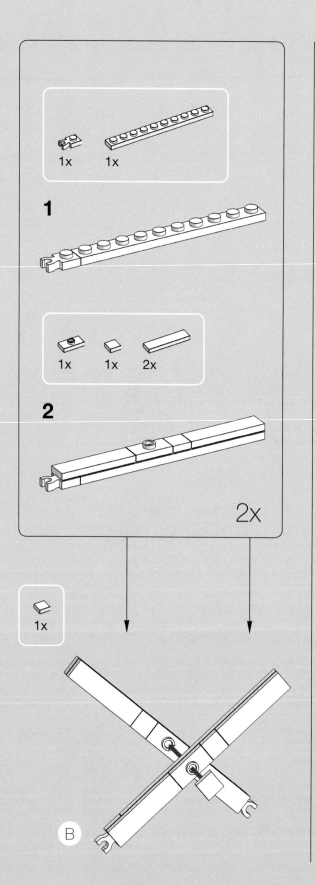

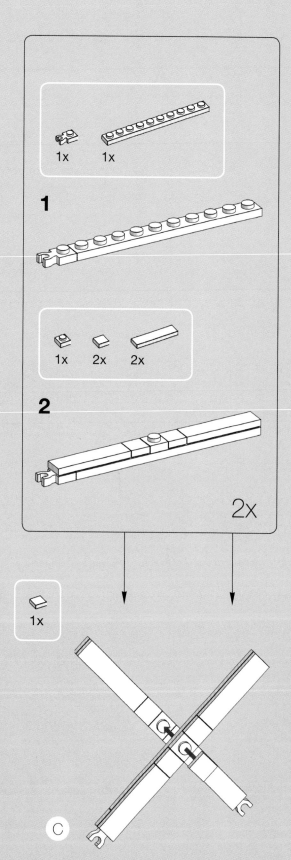

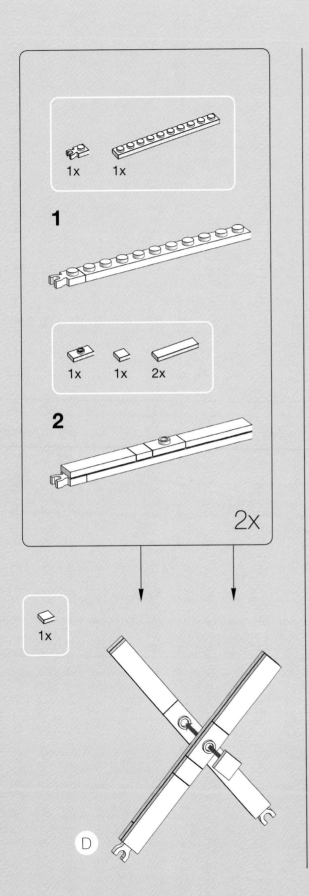

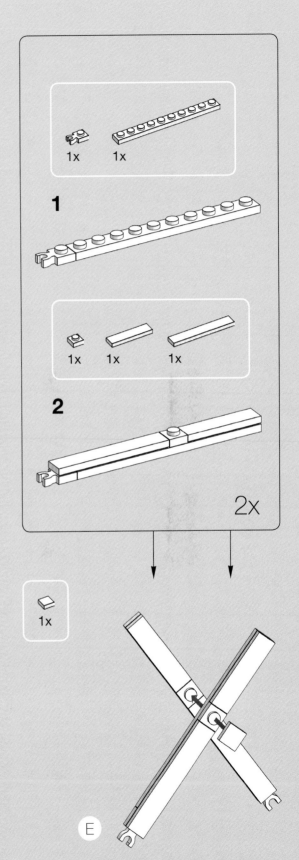

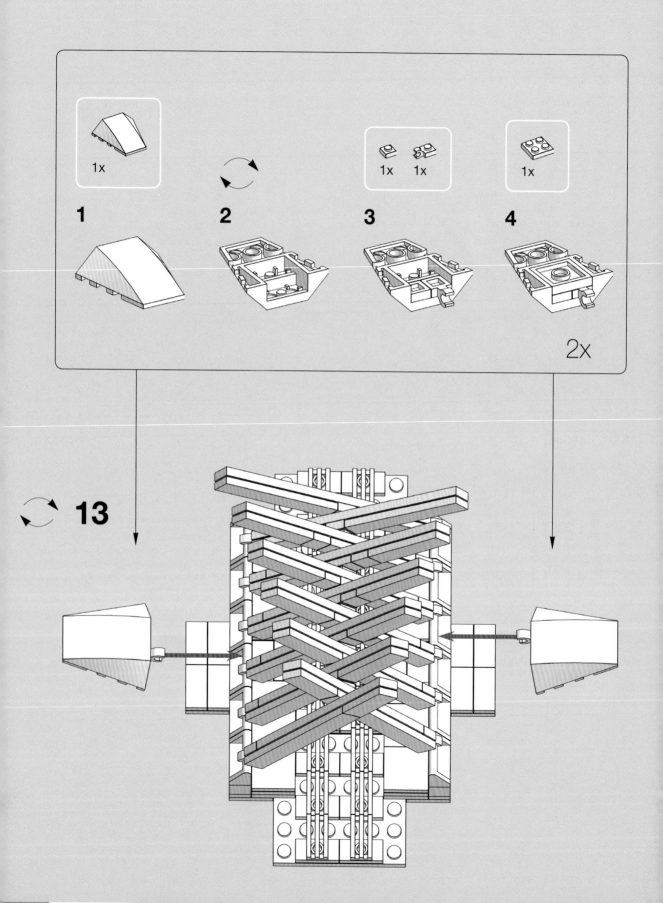

**14**

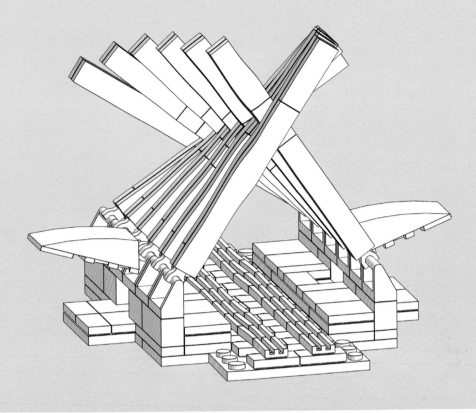

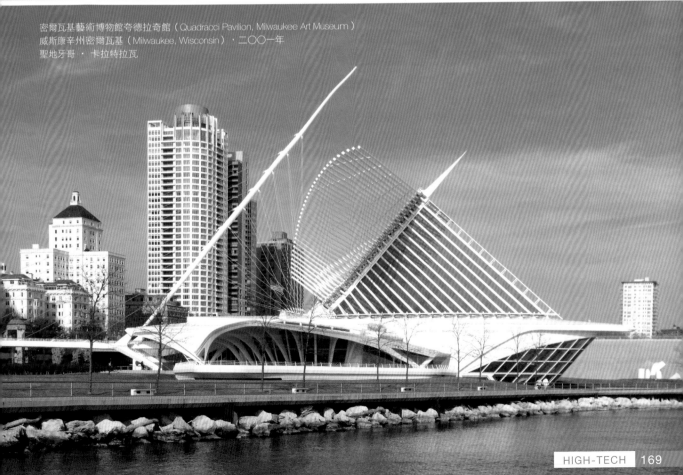

密爾瓦基藝術博物館夸德拉奇館（Quadracci Pavilion, Milwaukee Art Museum）
威斯康辛州密爾瓦基（Milwaukee, Wisconsin），二〇〇一年
聖地牙哥・卡拉特拉瓦

# 樂高建築師
# THE LEGO® ARCHITECT

作　　　者／湯姆‧艾爾芬Tom Alphin
譯　　　者／林育如
責 任 編 輯／賴曉玲
版　　　權／吳亭儀、翁靜如
行 銷 業 務／莊晏青、王瑜
總　編　輯／徐藍萍
總　經　理／彭之琬
發　行　人／何飛鵬
法 律 顧 問／台英國際商務法律事務所 羅明通律師
出　　　版／商周出版
　　　　　　地址：台北市中山區104民生東路二段141號9樓
　　　　　　電話：(02) 2500-7008　傳真：(02)2500-7759
　　　　　　E-mail：bwp.service@cite.com.tw
發　　　行／英屬蓋曼群島商家庭傳媒股份有限公司城邦分公司
　　　　　　台北市中山區104民生東路二段141號2樓
　　　　　　書虫客服務專線：02-2500-7718‧02-2500-7719
　　　　　　24小時傳真服務：02-2500-1990‧02-2500-1991
　　　　　　服務時間：週一至週五09:30-12:00‧13:30-17:00
　　　　　　郵撥帳號：19863813　戶名：書虫股份有限公司
　　　　　　讀者服務信箱：service@readingclub.com.tw
　　　　　　城邦讀書花園：www.cite.com.tw
香港發行所／城邦（香港）出版集團有限公司
　　　　　　香港灣仔駱克道193號東超商業中心1樓
　　　　　　E-mail：hkcite@biznetvigator.com
　　　　　　電話：(852) 25086231　傳真：(852) 25789337
馬新發行所／城邦(馬新)出版集團
　　　　　　Cité (M) Sdn. Bhd.
　　　　　　41, Jalan Radin Anum, Bandar Baru Sri Petaling,
　　　　　　57000 Kuala Lumpur, Malaysia
　　　　　　電話：(603) 9056-3833　傳真：(603) 9056-2833

封 面 設 計／張福海
排　　　版／極翔企業有限公司
印　　　刷／卡樂彩色製版印刷有限公司
總　經　銷／聯合發行股份有限公司
　　　　　　地址／新北市231新店區寶橋路235巷6弄6號2樓
　　　　　　電話：(02) 2917-8022
　　　　　　傳真：(02) 2911-0053

■2017年07月04日初版　　Printed in Taiwan
定價／690元
ISBN 978-986-477-262-9　　著作權所有‧翻印必究

國家圖書館出版品預行編目(CIP)資料

樂高建築師 / 湯姆‧艾爾芬(Tom Alphin)著. --
初版. -- 臺北市
商周出版：家庭傳媒城邦分公司發行，2017.06
面；公分
譯自：THE LEGO ARCHITECT
ISBN 978-986-477-262-9(精裝)

1.建築美術設計 2.模型

921.2　　　　　　　　　　　106008889

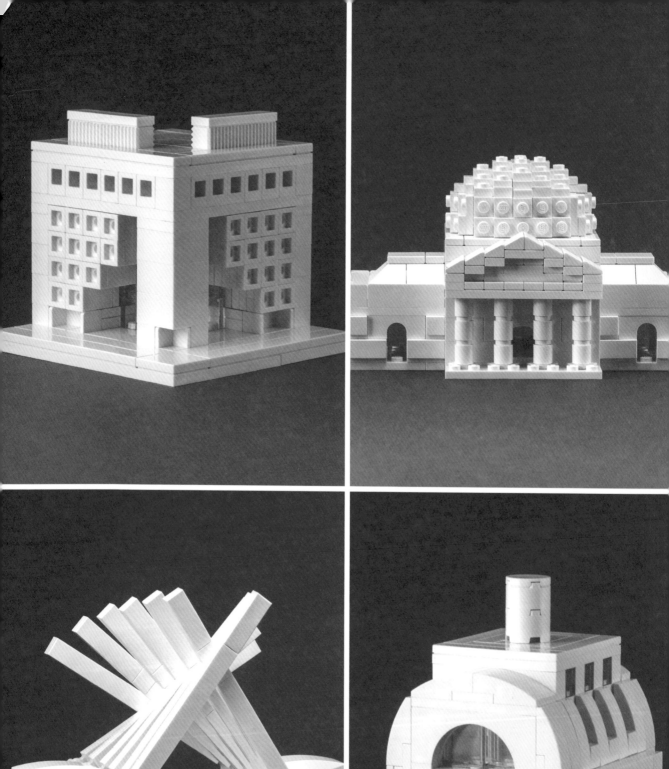